花式露營

與你一起共度的美好時光

屬於你的隨興、自在

曾心怡

還記得 2013 年的春天媒體人好友 Joel Hu 胡志強跑來找我聊露營，因著對露營的狂熱，我們創立了 Wecamp，只是單純地想跟大家分享關於露營的點點滴滴，就這樣我們一路看著台灣的露營市場發展到現在蓬勃的狀況。

看著孩子在山林裡放肆的光腳丫踩在草地上感受大自然最深的療癒力，檢視著自己在露營過程中的成長，從一開始每次露營慌慌張張總覺得有沒帶的東西，一直到現在能夠抽出空檔坐在山林裡沉澱在城市中的繁亂，露營對我來說是種休息，就像是靜心一樣，走進大自然裡充電重新出發。

《花式露營》並不是跟大家分享如何把露營玩的華麗而豐盛，只是單純地記錄著我們在露營生活下的成長以及感動。我一直覺得露營可以繁複也可以簡單，端視你當下的心情而定。可以帶著滿車美食好酒豐盛的到山上開心聚會，也可以就是我們一家人簡單幾個飯糰飲料的甜蜜時光，更可以不受天候地點限制的把帳篷搭在客廳裡與孩子的扮家家酒，或是離家不遠只是想換個心情的城市露營場。

因為隨興，所以自在。對於露營，我一直這麼認為。因此每當有人問我「開始露營應該買那些設備？」，我總是不厭其煩的問上一堆問題，就是想了解你可能會喜歡的露營模式，因為只有為自己量身訂做的露營，才能讓你享受這箇中的樂趣。

　　在搞定了設備之後，再來就是要學著如何融入山林裡，看著孩子如何自在地與大地互動，在大自然裡感受造物主的神奇與奧妙，進而學會謙卑的尊重這片美好土地。放下城市裡的煩囂，感受陽光灑在身上的溫暖，聆聽大自然美妙的樂章，每回露營都讓我充足了滿滿的能量，可以回到城市裡繼續奮鬥。

　　還要謝謝我的共筆人花寶，用他單純的文字紀錄這一段我們共同經營的美好時光，更讓我體會到原來孩子需要的比我想的少很多。

　　準備好了嗎？歡迎你跟著《花式露營》一同體驗不同的露營生活，然後找到屬於你自己最隨興自在的露營方式。

熱情推薦

Phillis | 露營料理達人 |

細細閱讀完花花的書稿，覺得父母陪伴孩子的可行方式中，露營得確是很暖心的過程。就像書中提到，享受著雙手各牽著一個孩子，走在林間的溫柔寧靜時刻，這種溫度並不是安親班結束，一同走在人行磚道上所能感受到的。

我特別喜歡「我們一家人的 Party Time」這一篇，畢竟團體露營固然很好玩，但是當我看完這一篇文字時，我也彷彿聽到孩子們大聲喊「耶！」，貪戀那份獨享爸爸、媽媽的一家人露營時光！

Sunny | 野孩子團長 |

在這本書中，我看見了花花對孩子跟家人的愛，你們一定也能從書中找到屬於自己喜愛的「花式露營」模式，而且也會和我一樣，內心由衷的感動。賀！

小松鼠 | 小松鼠帶你去露營團長 |

翻開這本書，就像跟著花花和她的家人們一起進行了一場又一場精彩的露營旅程，無比精彩！

王宏旭 | 台灣露營社社長 |

最愛露營，也最懂露營的花花，花了超多時間與精神完成了這一本美好的露營紀錄！書中有許多很棒的露營態度及實用的資料，非常值得推薦給大家品味！

艾瑪 | 艾瑪式露營團長 |

「吃、住、睡」是露營的三要事，平時再簡單不過，到了戶外卻不再簡單；露營也不需克難，透過花花的書能告訴大家，露營要如何「吃的精緻」、「住的舒適」、「睡的安穩」！

我是劉太太 Sammi | 知名部落客 |

花花是個非常優雅的人，從她拍的照片、使用的生活器具就可以窺知一二。 而花花筆下的露營，就如同她給人的感覺一樣，是充滿自信且自在的，相信只要跟著書上的建議還有食譜一起做，露營絕對不會是難事。很湊巧的，花花在富士山紮營時，我也正在富士山旅遊，富士山的美真是讓人心醉神迷，真希望有朝一日，也能跟隨花花的腳步，到富士山去露營，感受一下「打開帳幕，眼前就是美景」的奇妙體驗。

吳治明 | 露營達人

花花對露營的專業和熱誠有目共睹，誠摯推薦這本書。

阿嬌 | 知名藝人及露營達人

出發可以很簡單，只要您願意放下藉口，跟著花花去露營！

胡志強 Joel | 旅遊達人

認識花花還有他們家的小樹兄弟們已是好幾年的事情，從孩子們還是只有一點點大的時候，一直走到現在幾乎都已懂得愛漂亮的年紀。一路走來，可以感受到一個成功的女強人與一個稱職的母親之間，花花投入了多少的心血。寫到這裡，或許有人會以為我要寫一個女人的滄桑，但其實不是，我曾經很納悶，花花怎麼可以做得那麼游刃有餘並且心情愉快？

仔細想想，或許就是那顆很野很野的心吧。我們幾乎是同一時間投入露營這項戶外休閒活動的，所以我們也曾經一起經歷過瘋狂買裝備、瘋狂跟團、瘋狂訂營位的狂亂期，直到後來發現，這樣一來反而好像失去了露營的本質。後來，逐漸地，大家開始學習逐個家庭的單飛，隨遇而安、隨喜掛單（喂！）這當中感受到的是另外一種露營的美麗，寧靜、優雅且不被外物所影響的美好……，但如果您以為走到這樣的階段就是露營人的極致？那就大錯特錯了。剛才不是提過了

嗎？露營人的心總是「野」的，尤其是花花，那可真的是野得不像話。

若以某個程度來形容，露營人像極了游牧人，逐水草而居。花花，則是逐水草而育，育什麼呢？教育孩子，也教育自己。她那顆野的心就是這麼奔騰，從日本到美洲，留下了不少的足跡。坦白說，還真的羨慕她可以衝到美國去露營，那跟去日本露營其實有很大的不同，所需的裝備、設施以及運用的種種「生・存・技・巧」又有著明顯的不一樣，讀著花花的文章，看著花花的照片，可以感受到她那股真心流露的性情，就像她們家那兩個小朋友一樣，總是帶著滿足且愉悅的笑容，開著有點小大人模樣的玩笑。

這樣的家庭充滿了愛，而露營就是一種表現愛的方式，至於這樣的愛要怎麼得來？建議您不妨拾起行囊，跟著花花的腳步出發去吧！

曾雅瑜 | 「立學苑」口語教室執行長

當我們還在逃避時，花花已經收好行囊、帶著家人用旅行刻劃生命；期待像花花一樣充滿態度與溫度的生活著，而您只需要行動力。

瘋小編 | 露營瘋站長

如果您已經開始露營，這本書不能錯過！因為她重新定義您露營的態度；如果您不曾露營，那麼這本書更加不能錯過，因為她將帶領您探索露營的美好，Go camping & Have FUN！

（依姓氏筆畫、英文字母順序排列）

目録

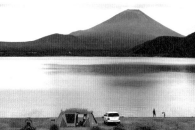

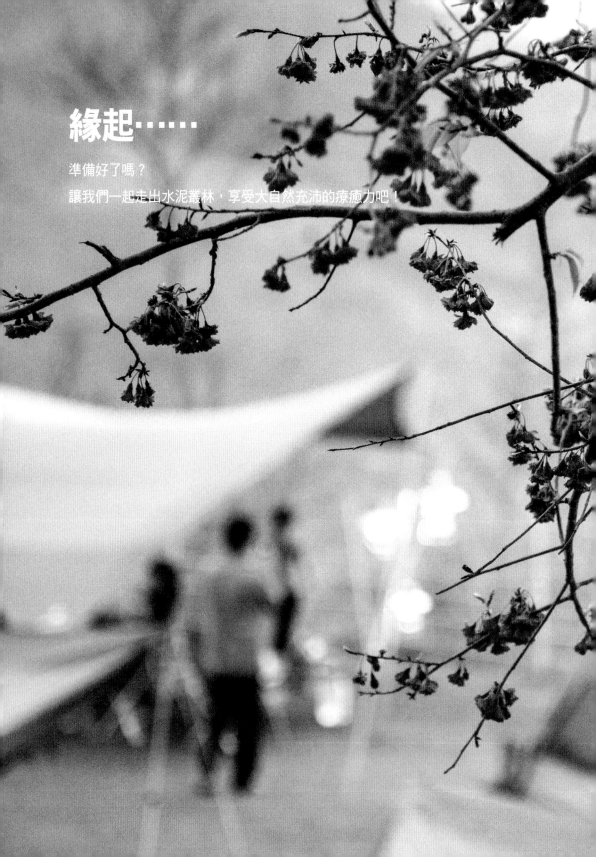

緣起⋯⋯

準備好了嗎？
讓我們一起走出水泥叢林，享受大自然充沛的療癒力吧！

城市生活的出口

總覺得台北城的天空不夠清亮，或許不夠清亮的不是台北
的天空，而是我的心！

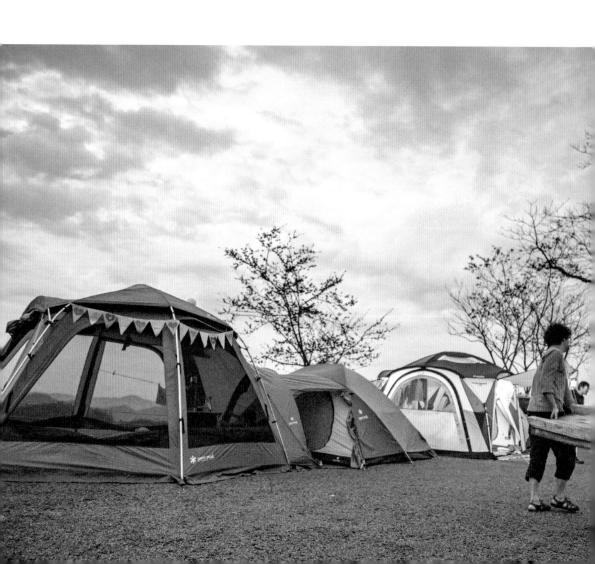

　　蠟燭兩頭燒的職業婦女，早上起床趕著把一家人餵飽，幫孩子換了衣服整理書包，送進學校裡。接踵而來的就是忙碌的朝九晚五時間，永遠開不完的會、寫不完的報告，還得準時下班才能把兩個孩子接回家，吃飯、洗澡、寫功課，九點整哄睡孩子，這時的我早已精疲力盡，更多時候我甚至比孩子們先睡著。

　　假日又是另一個挑戰，好動的孩子們，那願意乖乖關在家裡讓爸爸媽媽好好休息？但在高樓林立的城市裡，到底～我們能逃到哪裡去？逛街只是不斷增長孩子的物慾，看展覽又是人擠人，有時候連想要好好簡單吃頓飯都不那麼輕鬆。

　　謝謝好朋友 Anderson 以及 Butter，帶著我們逃離這個水泥叢林。記得第一次露營的我們還不敢上山，好朋友們約在華中露營場。那一夜真的是輾轉難眠，第一次躺在石頭地板上，怎麼翻怎麼躺就是不舒服，早忘了自己是怎麼睡著了，但我卻怎麼都忘不了，隔天早上在珍珠般晶瑩透亮的鳥鳴中醒來，打開帳蓬吸入第一口沁涼入心的清新空氣，找了一張椅子坐下來，聲聲悅耳的音調，喚醒了清亮的天空，此刻的我完全忘了前一晚那個失眠的夜所帶來的肩頸痠痛，一家人也就這樣，一頭跌進了這個令人著迷的活動……。

　　真的很想跟大家分享，從一開始甚麼都不懂得的亂買設備，進階到了少女心大爆發瘋狂裝飾戶外的家，直到把自己累趴的成人扮家家酒露營，到現在找回自己的定位，精簡設備回歸露營初心的過程，幫助大家少花點冤枉錢，早一點找到露營的樂趣。

　　你們準備好了嗎？讓我們一起走出水泥叢林，享受大自然充沛的療癒力吧！

在大自然裡過夜的美好

每當處在大自然裡，總是讓我覺得很舒服自在，我真的很
喜歡這樣的感覺⋯⋯。

　　我已經和爸爸媽媽露營很多次了，還記得我們第一次的露營是 2012 年的華
中露營場，我當時好期待也好興奮啊，當露營完畢回家後，我還深深地感覺到這
真是一個很棒的休閒活動，我最喜歡在露營時採花、抓蟲和寫詩。在此我特別挑
出兩個我很喜歡的作品與大家分享，第一個是在新竹水田營地寫的：「微風吹，
春夏氣；海空水，天無雨。捉草中，蟲物聲；坐看外，長竹在。」

　　另一個作品是在苗栗的鑽石林營地寫的：「綠油油山脈；開心的微笑；北風
微微笑，小鳥大聲高歌，山的一頭還是山，最後消失在雲間。」我覺得寫詩是讓
我留下美好回憶的方法。

　　真心覺得露營好好玩，不管是豔陽天或下雨天，都有好玩的地方，出大太陽
時，我們可以一起外出散步、抓蟲；若遇上雨天時，也能在帳篷裡玩桌遊，甚至
是在營地踩水花助興。總之在大自然裡，我總是覺得很舒服、很自在，我真的很
喜歡這樣的感覺。

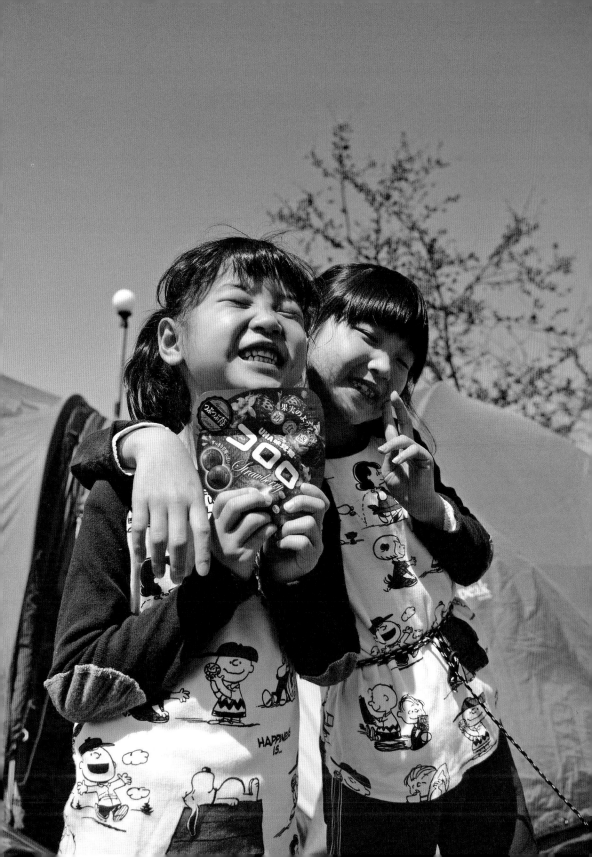

姊妹們，讓我們來揪團養小孩吧！

孩子敏銳的觀察力及好奇心，總能在大環境中自己找到滿足。讓孩子與大自然多多對話，你將會發現無處不是最棒的教室，而造物主則是最棒的老師！

十多年前，我們都還是懷抱著對婚姻以及愛情的憧憬正在拍婚紗的少女，因著在網路上討論婚前準備工作而認識的一群網友，就這樣在差不多的時間結婚、接著一起成為新婦、生小孩，從研究婚紗款式以及拍照風格，到如何適應新婚生活，接著一起養胎生小孩，再一起團購玩具，一起把小孩養大！

孩子還小的時候，我們就帶著還在地上爬的他們一起玩變裝遊戲，參加幼兒課程，孩子漸漸大了，我們開始分工合作，每個爸爸媽媽拿出十八般武藝，有美麗高校女教師為小朋友帶來美術課程，體育老師帶著小朋友打羽球，手藝超強的機械工程博士爸爸帶著孩子摺紙做種子博物館、溫柔脾氣好的媽媽陪著孩子玩遊戲，超有行動力的爸爸帶孩子上山下海，還有美女攝影師為每次的活動留下最棒的紀錄，當然我除了幫大家準備好吃的，偶爾還會帶著孩子們做點心，感覺像是回到 50 年代的眷村生活，孩子們成了一起長大的兄弟姊妹。一開始是包民宿辦孩子們的 Party，隨著我們的團員人數越來越多，開始包遊覽車到花東遊覽，坐飛機到澎湖踏浪。

為孩子創造精采豐富的兒時記憶

一個偶然的機會，我跟 Jerry 在河濱公園騎單車的時候，發現了華中露營場，走進去一看發現環境很舒服，上網研究一下才發現，原來華中露營場還提供出租帳篷設備的體驗行程服務，就這樣我們約了第一次的露營，雖然第一次的經驗不

14

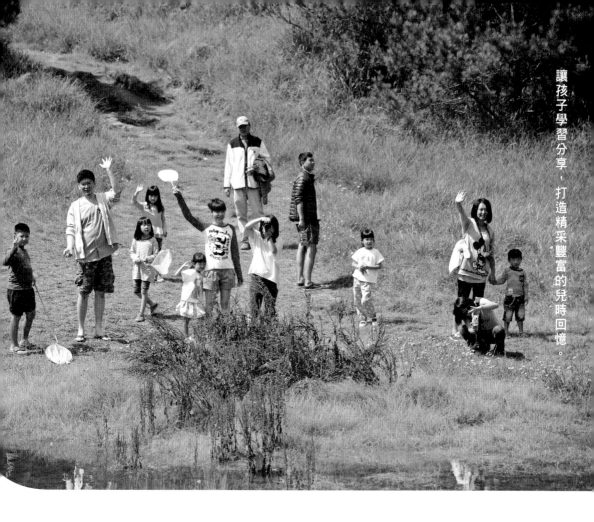

甚美好，甚至還讓某個朋友打了退堂鼓，直至兩年後才又在我們的鼓勵之下投入
露營生活，但我們就這樣一家一家開始了睡外面的生活。

　　露營到底那裡不一樣？我覺得在營地裡就像是一個小村落，孩子們就像是回
到眷村時期一般，想吃水果就知道要去無限量供應血糖爆表水果盤的安琪拉阿姨
家，想要畫畫就去奶油老師家裡，想玩牌或是桌遊就要去小蛋阿姨家，如果餓
了……當然就是要來花花阿姨家吃晚餐。我們的社長兼村長 Anderson 叔叔會從搭
帳開始不斷巡視並且到每一家問好，不時還會當起夜市老闆想出一些小遊戲當起
孩子王。

　　對我來說，這就是「揪團養小孩」的概念吧？

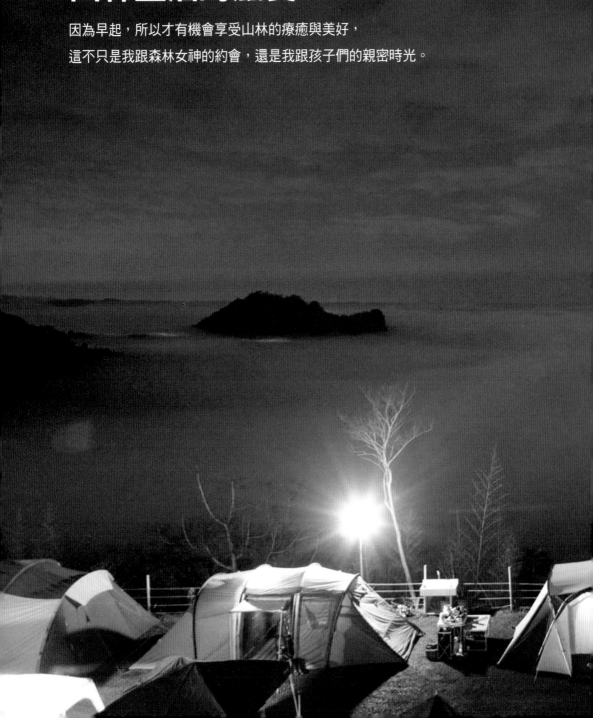

山林生活的滋養

因為早起，所以才有機會享受山林的療癒與美好，

這不只是我跟森林女神的約會，還是我跟孩子們的親密時光。

晨光朝露洗滌心靈

時常有人問我，露營就像搬家一樣又忙又累，為什麼喜歡露營？孰不知露營有很多迷人的地方，而最療癒我的，莫過於一清早的晨光朝露……。

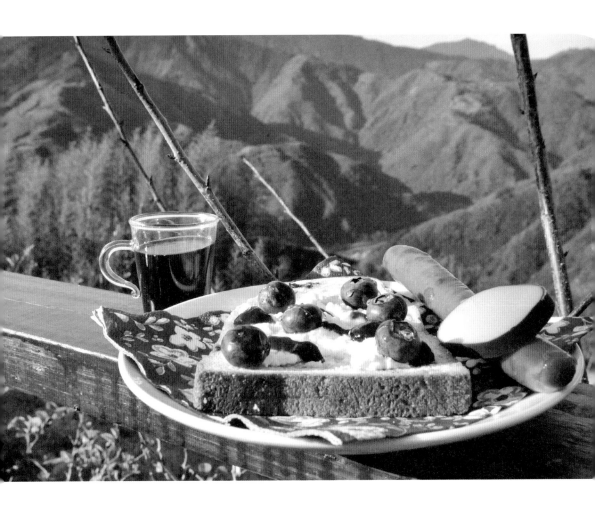

　　小樹一直是個標準晨行人，無論玩得多累，早晨陽光升起時就會自動醒來。當然～我通常是被小樹給叫醒的，因此陪著我享受這個擁有神奇魔法時刻的也只有小樹，先帶著他做了簡單的梳洗後，我們會在營區晃晃，早晨的鳥叫聲總是特別清脆悅耳，鳥鳴聲讓山林裡的生命漸漸甦醒。寂靜的山林裡有很多的聲音，風吹過樹葉的沙沙聲，山壁上流水的潺潺聲，鳥兒飛翔拍動翅膀極具生命力的聲音，就像是一群不期而遇的戶外音樂家，齊聚一堂展現自己最拿手的演出。

　　山林裡有許多充滿生命力的能量，光是早晨冷冽清心的空氣，都足以讓人感到滿滿的充足，有時候前一晚貪杯了，一早起來還有點頭痛的我，只要一打開帳篷的門，清涼沁心的新鮮空氣進到身體裡，就像是一劑神奇解藥，頓時惺忪的雙眼睜開，疲憊的身軀也頓時甦醒。我總愛抱著小樹在天幕下準備早餐，用心愛的銅壺煮上一壺熱水，細細沖一杯好友 LINGO CAFE29 自家烘的新鮮耶家雪夫，跟小樹一起等著太陽升起來。

　　小樹喜歡叨叨絮絮地跟我說著前一晚的夢境，他說著夢到很多孩子一起玩，遇到壞人把壞人給趕跑的故事；又或是夢到哪個哥哥開車帶小朋友們去露營，一起把帳篷搭起來，玩得很開心的故事，也難怪小樹在帳棚裡睡覺時時常會不自覺笑出聲音來，小樹跟我說：「我喜歡露營，因為有很多朋友可以一起玩！」

　　因為小樹的早起，讓我有機會享受山林的療癒與美好，這不只是我跟森林女神的約會，還是我跟寶貝小樹的親密約會。

投入大地母親的懷抱

十分喜歡「阿凡達」這部電影，片中納美人尊重大地與生物和諧互動，甚至不需要言語的締結關係，總讓我非常感動。與其不斷苦勸大家愛地球，何不試著重新與地球連結，從心感受對大地的敬畏，進而改變……。

你曾經讓孩子打赤腳踩在泥土上嗎？你曾經讓孩子抱著樹幹聆聽大樹的心跳嗎？你曾經讓孩子在雨中開心的嬉戲嗎？你害怕孩子玩得全身是土嗎？或許不要說是孩子，連你都不曾做過這些事？如果你不曾親身體驗大自然的美，如果你的孩子從未在這片土地裡得到滋養，你要怎麼說服他去愛地球！

讓孩子自在地與大地互動，他們看到小土坡，就會想開心地滑下來，他們為了撿拾山坡上的果實，就必須手腳並用爬上山坡，他們看到舒服的草地就會想打赤腳踩在上面感受那柔軟濕潤，或是遇上清澈的小溪，就會忍不住捲起褲管踩在溪水裡感受那一股沁涼。

親近大地就是最佳抗氧化劑

花寶對於大自然四季的變化以及生命間的互動有著很深的感受，與大自然的互動總能讓他的心得到滿滿的療癒以及最深的安撫，看著花寶在大自然裡自在放鬆的模樣，我深信這才是他真正的家！

美國心臟科醫師史帝夫・辛納屈（Stephen T. Sinatra）的著作《接地氣》（Earthing：The Most Important Health Discovery Ever ！）一書中，就以科學的實

因為小樹的早起，讓我有機會享受山林的療癒與美好，
這不只是我跟森林女神的約會，還是我跟寶貝小樹的親密約會。

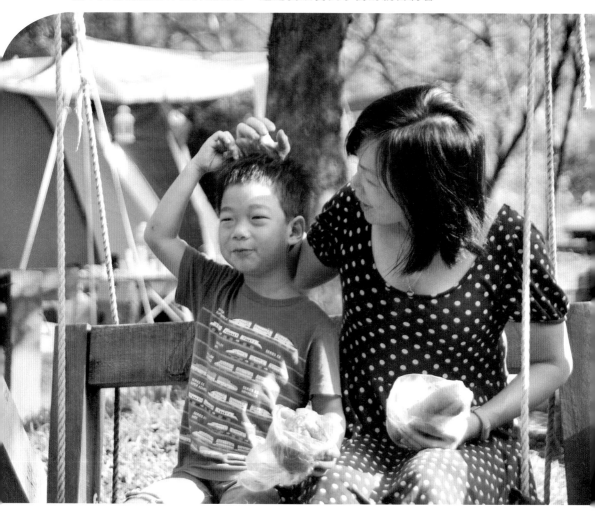

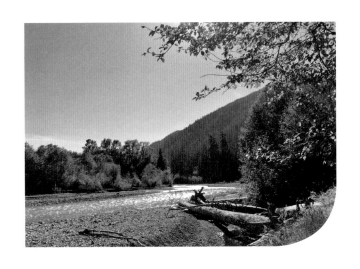

驗告訴大家腳踏實地具有治療的效果，「接地氣」（Earthing），就是讓地表的微弱電流與人體的生理電流交會，讓人體回到最自然的帶電狀態，所以打赤腳踩在大自然的土地上，連接大地就是最好的抗氧化劑。

　　你可以試試看，光著腳踩在草地上，或是擁抱大樹聆聽大樹的呼吸聲，給自己一個機會與大地連結，你會發現全身都放鬆了，你會感受到滿滿的生命力。當你更加親近我們的大地母親，當你深深感受到這片土地的美好，你會發自內心的想要愛護他，愛地球不再是口號，他會成為你和孩子心中的一顆種子，自然而然地實踐著他！

與大自然的富饒對話

孩子敏銳的觀察力及好奇心，總能在大環境中自己找到滿足。讓孩子與大自然多多對話，你將會發現無處不是最棒的教室，而造物主則是最棒的老師！

你的孩子曾經親身感受過四季的更迭嗎？對於在都市長大的孩子們，季節可能只剩下曆法的分野以及體感溫度的差異，對於四季的認識、感受甚至是描述，越來越貧乏，因為我們的生活和自然離的越來越遠，遠到無法感受。

春天時枝頭抽新芽，路旁綻放著可愛的野花，踩在新生的草地上的冰涼，就是我愛的春天。夏天是閃耀著金燦燦陽光的時節，躺在樹蔭下看著樹葉間灑落的陽光，耳邊的蟬聲是我們的夏日交響樂。秋天時葉子退去翠綠，展現出深深淺淺的黃色、紅色，大自然成了調色盤，與孩子撿拾一地的落葉，收藏這一季的繽紛。冬天是休養生息的季節，夜晚漫長且寒冷，帶著孩子撿柴升火，緊緊抱著親愛的孩子圍在營火旁。

生命，無須強記，只要經歷過，你就會牢記

花寶總愛訴說著大自然的故事，夏天是甲蟲的季節，他會告訴我光臘樹上總能找到獨角仙，之前玉惠阿姨送他的鬼豔鍬形蟲，則是在台灣紅榨槭或是構樹上會看到。秋天時他告訴我蟬的故事，母蟬產卵在樹幹縫隙間，孵化後若蟲爬進土中吸食樹根汁液三到七年，長成爬到樹幹上蛻殼羽化，在樹上鳴叫二到四週，就結束了生命。入冬後花寶告訴我很多昆蟲以卵、幼蟲或是不同的蟲態，躲起來等待嚴峻的冬天過去後，才繼續他的生命。春天是花寶最愛的季節，在前一個季節蒲公英的種子飄落在泥土裡，休養整個冬季，直到暖活的春天才抽芽開花。

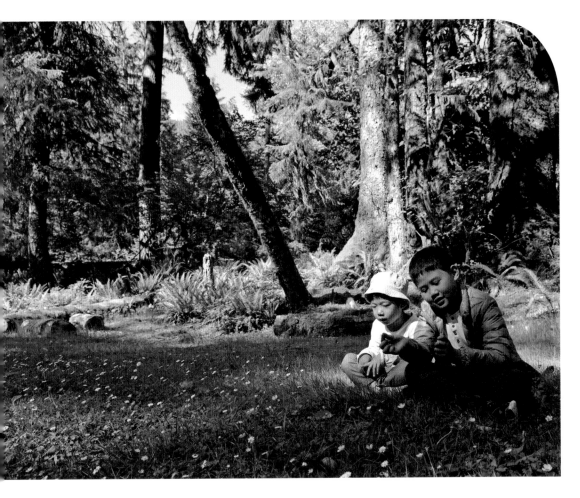

大自然就是孩子最棒的老師，孩子們敏銳的觀察力以及好奇心，
總能在大自然環境中獲得充分的滿足。

　　看著花寶帶著大小孩子在營區裡尋找浪漫的粉紅蚱蜢，看著花寶拿著觀察
盒，教著小樹如何分辨不同的蝗蟲，看著花寶撿拾地上的榕果，打開來與我分享
榕果小蜂怎麼鑽進去為他們授粉。我發現大自然就是孩子最棒的老師，孩子們敏
銳的觀察力以及好奇心，總能在大自然中得到充分的滿足，與其讓孩子們死記著
蝌蚪先長後腳才生出前腳，不如讓他去抓一次蝌蚪，然後一輩子都不會忘記。大
自然裡的生命從不需要強記，只要孩子看過他就會記得比誰都牢。

　　讓孩子和大自然豐富的對話，你會發現大自然是最棒的教室，而造物主才
是生命最重要的老師。

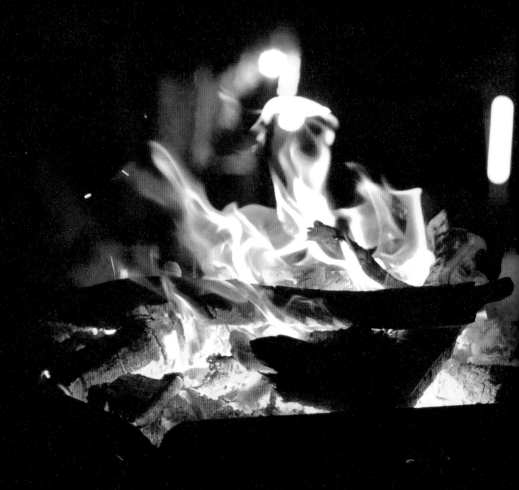

營火旁最暖心的記憶

我相信，營地上每一盆炭火所能燃起的回憶，都是美好且
甜蜜的！「味道」向來就是我收藏記憶的方式，嗅聞著從
柴火間溢出的陣陣香氣，更是我與家人最親近的時刻。

「味道」向來就是我收藏記憶的方式，燒著柴火的香氣，就是龍眼殼上沾附著的香氣，那就是外公的味道。

寒涼的夜，男人帶著孩子撿拾乾柴放進焚火台裡，引火～讓火盆裡的木柴熊熊的燒著。入夜後，大人小孩將椅子拉到火盆旁坐下，開始了露營夜裡最暖心的時刻！

營火旁的交心，親子間最甜蜜的回憶

總有媽媽為孩子備上一包棉花糖，帶著孩子將棉花糖烤的外酥內軟，金黃色的外皮裡包裹燙嘴的流質棉花糖，是 Anderson 叔叔最高評價的一百分烤棉花糖，孩子們為著這個一百分，小心翼翼地轉著竹籤，深怕一個不小心就焦了，烤好後捨不得吃，喜孜孜地送給媽媽分享，這是媽媽和孩子間最甜蜜的回憶。

「味道」，個人專屬的收藏模式

每次露營都會燃起的這盆火，連接著許許多多的回憶以及暖心的感受。

某次露營，好姊妹的先生極度專注、若有所思的坐在一旁點著焚火台的營火，他說他奶奶以前睡的床炕，在冬日時需要燒炭火為她取暖，這個就是身為長孫的責任，燒著炭火讓他想起過去、想起奶奶，看著他的神情，感覺的到這些回憶是多麼美好而甜蜜呀！

柴火的香氣，總讓我想起為我們焙龍眼的外公，每年七八月龍眼收成，個性謹慎而嚴謹的外公，總是堅持著傳統工法耐著高溫一顧就是三天，就是要讓龍眼乾口感Q彈香氣十足，焙好後外公總是心急著從嘉義山上帶回台北給我們。「味道」向來就是我收藏記憶的方式，燒著柴火的香氣，就是龍眼殼上沾附著的氣味，也就是外公的味道。

深夜經典 - 蚊子電影院

坐在一旁看著孩子們沐浴在滿天星斗的月光下一起看電影，有時哭有時笑，有時則為劇中主角緊張不已，這樣的露天好時光，我只想與你一同擁有。

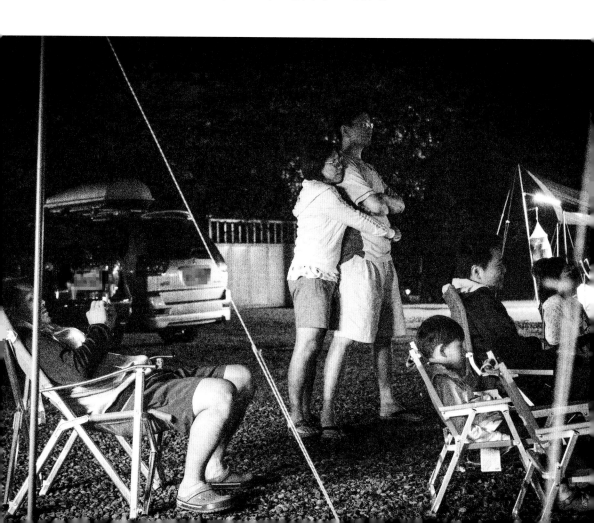

還記得小時候，巷口的宮廟在重要慶典時，一定會安排著野台戲的表演，從小時候的歌仔戲或布袋戲，一直到後來架個大螢幕放電影，對小小孩的我來說，戲台上的歷史故事並不重要，倒是這一陣陣的鑼鼓聲響，帶來了各式攤販，央求媽媽給個零錢去買一隻冰淇淋、棉花糖或是烤香腸來解饞。野台戲上的表演或螢幕裡的劇情，只是給老人家跟神仙們觀看的，吃吃零食、開心湊熱鬧，才是孩子們最大的渴望。

　　一開始放電影只是大人們想要偷點時間，山林裡入夜後燈光不足，怕孩子們到處亂跑或是被營繩絆倒，因此放個九十分鐘的卡通，讓大人們收拾晚餐的杯盤狼藉，整理一下洗澡完的髒衣服，然後坐下來喝瓶啤酒喘一口氣。準備一桶爆米花還有飲料，讓孩子們享受著夜裡的戲劇時光，不見得每個孩子都喜歡螢幕上的劇情，但甜甜的爆米花絕對是忘不了的回憶。

一同沐浴在星光下的喜怒哀樂

　　記得第一次的露天電影院在一個停水的營區，那天的雨一直沒停過，溼答答的夜已經變不出任何活動給孩子，索性拉下天幕的一角，放了部卡通給孩子們，看完後孩子也終於甘心情願睡覺去。雨不停的夜裡，大人們還加碼了一部很有趣的印度電影，那一夜大家一起笑著鬧著，似乎就忘了下了整天的雨還有停水的窘境，很久之後聊到那個晚上，大家還是覺得很美好，這才發現原來舒適方便的生活環境並不是快樂的必備要件！

　　站在一旁看著孩子們在滿天星斗的月光下，與朋友們一起看著電影，一起笑一起哭一起為主角緊張著，孩子們～希望妳們也很享受這個露天電影院的時光。

好酒好菜的促膝長談～女人的療癒時光

一群女人的瘋狂大笑，當然也可能是無法遏抑的淚水，因
為有了出口，讓我們給自己多一點能量，繼續面對生活上
不盡完美，但又真實的絢麗人生。

那時我們正在準備婚禮，浪漫的婚紗、夢幻的婚宴，
這是每個女孩的公主夢。曾幾何時，孩子佔據了我們的生
活，擔心抱著孩子時跌倒，脫下美麗的高跟鞋換上平底鞋；
怕孩子細嫩的皮膚沾上了長髮上的保養油，索性一把紮起
來；希望自己隨時一個箭步就能抓住陷入險境的孩子，換
下洋裝穿上Ｔ恤牛仔褲，只因為我們是「媽媽」。

生活重心只剩下孩子，漸漸的我們無法融入未婚姊妹
淘的聚會；因為孩子晚上睡覺都只要媽媽，所以我們得婉
拒夜裡的邀約。也隨著娃兒不斷長大，逐漸加溫我們的友
情，成為難得的好姊妹。媽媽們的聚會不用擔心孩子失控
大叫的時候必須對同行友人道歉，遇上要幫孩子把屎把尿
的狀況，也不用覺得尷尬莫名，孩子們有伴玩在一起，我

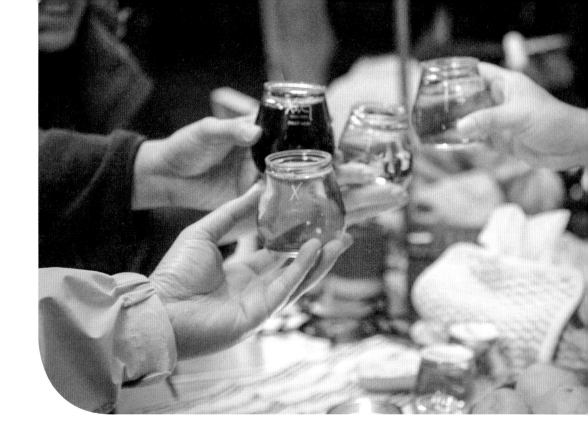

們也樂得喘口氣，講笑話聊天紓解帶著孩子的緊繃神經。我們是彼此情感上最大的支持，還是育兒路上最忠實的夥伴，更是一起面對孩子成長狀況的最佳盟友，而且不只是我們，孩子們也成為情同手足的兄弟姊妹。

　　因為一起露營，孩子們就寢後的寂靜夜，成了最療癒我們的神秘時光，就著滿天星斗，耳邊傳來的是大自然最動人的樂音，開一隻藏在冰桶裡的好酒，隨著臉龐泛上一抹淡淡的紅，我們終於可以放下媽媽這個角色，稍稍鬆懈一下。可以是慢半拍討論著一年前當紅的韓劇，也可以是工作生活上的趣事，當然工作上一直受到委屈的心情，或是孩子們漸漸進入青春期的叛逆，只要是說出來可以讓我們喘一口氣的～都行。

　　一群女人的瘋狂大笑，當然也可能是無法遏抑的淚水，無論何種方式都療癒著我們曾經對婚姻的想望與現實生活的成全，因為有了出口，讓我們給自己多一點能量，繼續面對生活上不盡完美，但又真實的那麼絢麗的生命。

我們的露營派對

露營不只是來一場野外求生存的達人實境秀，它更是凝聚親友感情，重新審視自己的最好時刻，你心動了嗎？何不自訂主題，一起加入露營的行列吧！

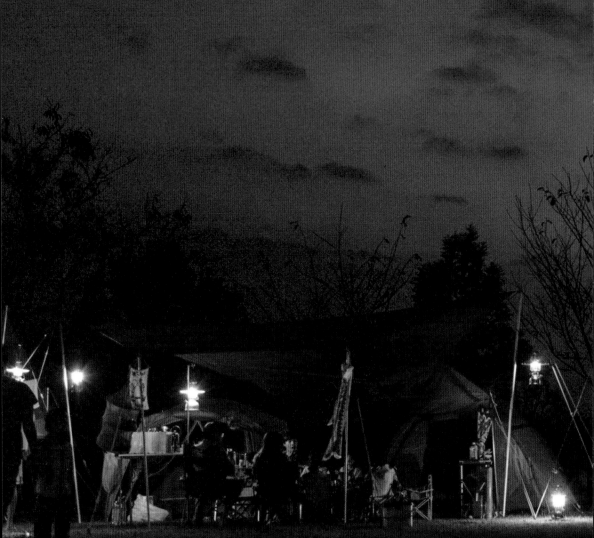

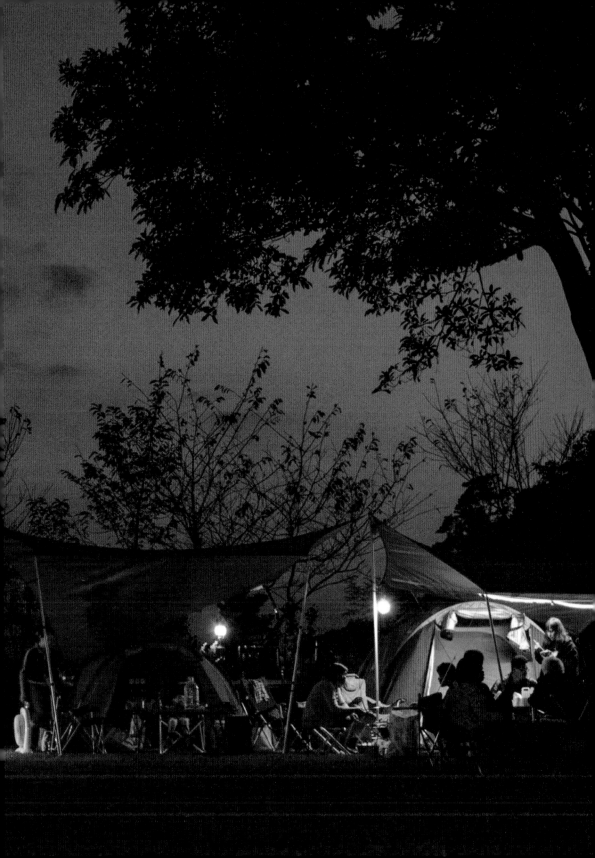

小小精靈們的春日探險！

「打樁」蘊含著「穩固家園」之意，好比是露友們一槌一
槌地打下營釘，穩固自己在野外的家一樣。

一輩子在傳統產業打拼的老爹，從年輕就時常受到山林的呼喚，最愛走進大自然裡，甚至還組了一個大陸山水團，相約一同造訪美麗的山河風光。在偶然的機緣下，老爹跟朋友到了尖石鄉遊玩，發現時下年輕人正在瘋露營，加上老爹的父親年輕時為了生活變賣家中土地，一直引以為憾，因此在老爹心裡一直藏著想要買回一塊地的心願。而世事就這麼巧合，正當老爹興起想要買一塊地跟著年輕人瘋露營的想法時，這才發現父親當時被迫賣掉的土地就在尖石鄉，也就因此，老爹正式鎖定這片山頭，殷切找尋自己心靈的居所……。

打樁含有「穩固家園」的意思，就像是露友們為自己在野地裡的家打下營釘一般，老爹也在尖石鄉的這片家園裡，打下穩固的樁，帶著自己的心回到最愛的山林懷抱中。老爹的女兒告訴我們：「父親以往出差都會想再多玩個幾天，但現在不一樣了，他總是想把事情趕快辦完，盡速回家！」有了這片家園後，老爹每兩天就要上山來看看，甚至還開玩笑地說：「我怕山被搬走了……」，但我回想著老爹在山上的神采奕奕，我由衷覺得他其實是讓自己的心找到了家，所以這不是上山工作，而是回家充電。

老爹是個好客的人，希望來到「老爹打樁」的客人都能有家的感受，因此營地的設備是以「自家人享受」的規格來設計打造，並在老爹一點一滴打造心靈家園的過程中，意外找回許多好朋友，所以，這裡不只是老爹的家，還是老友們可以隨時來敘舊的好地方。

老爹的女兒欣慰地表示：「看著超有活力的爸爸在營地裡忙進忙出，神采飛揚的模樣，相信父親一定能夠健康長壽，也讓我深深感染到父親的幸福。」在這裡，有著快樂的老爹，幸福的老爹女兒，我很確信是這片山林滋養了這家人，也難怪我總想要約人去「老爹打樁」露營，應該是我也深深被這家人給感動了吧！

＊ **老爹打樁** · Piling Daddy　新竹縣尖石鄉那羅至煤源聯絡道那羅 152 之 1 號 03-5841966　＊

請再多給媽媽一點點時間

　　兩個孩子因為個性與氣質的不同，所以我時常提醒自己不要拿他們來比較。但實際上，就算我不比，孩子們總也敏感地在心裡做比較，每日總有不同的比較劇碼在上演。

　　花寶屬於求知若渴型的孩子，很小就展現出極高的專注力，因此在認知學習上總有亮眼的表現。相較於專注於語言以及人際關係發展的小樹，在認知的表現的確不如花寶那般亮眼。而花花一家深受中華文化「萬般皆下品，唯有讀書高」的價值觀影響，身旁的長輩們總也不經意地在言語或行為上，讓小樹承受著「我不夠好」的壓力，也就是那個「我不夠好」的自卑使然，總是引導小樹更想確認爸媽對他的愛。

　　這樣的情況尤其經常發生在露營的時候，什麼都懂的花寶就像小博士一般，設計各種好玩的遊戲跟大家分享，帶領大家認識營區裡的動植物，輕易贏得大人們的稱讚。這時，「天使小樹」若出現，他會表現出好崇拜哥哥並以哥哥為榮的樣子；而若出現的是「魔鬼小樹」，他常表現的就是不遵守規定，故意調皮搗蛋來影響大家，而這時候，就會開始有孩子回來告狀：「花花阿姨，小樹一直搗蛋，讓我們沒辦法玩遊戲啦！」

對愛無所匱乏，才能發自內心分享

　　小樹是個很執拗的孩子，尤其是情緒上來時，任你怎麼勸解都沒用，而我又是那種一忙起來就欠缺耐性的火爆媽媽，一旦火氣上來了，那可就真是一發不可收拾。每回發完脾氣，我心裡總是好懊惱，頻頻問自己為什麼就不能多理解小樹一點？為何不能對他多一點耐心？於是，我會開始想辦法「破冰」，例如把他帶在身旁，請他協助我做菜，當我的小幫手，或是煮一杯熱巧克力請他喝，讓他能夠開心一點，甚至等我把手邊的事情忙完後，再牽著他的小手去逛逛營區。

　　與其用嘴巴告訴他：「每個人都有自己專屬的天賦和專長，你們都是媽媽的寶貝，你們兩個媽媽都愛！」還不如牽著他的手，就我們兩個人，享受一小段屬於我們的森林探險。逛著逛著，小樹還會告訴我：「哥哥在這裡抓到一隻紅色有

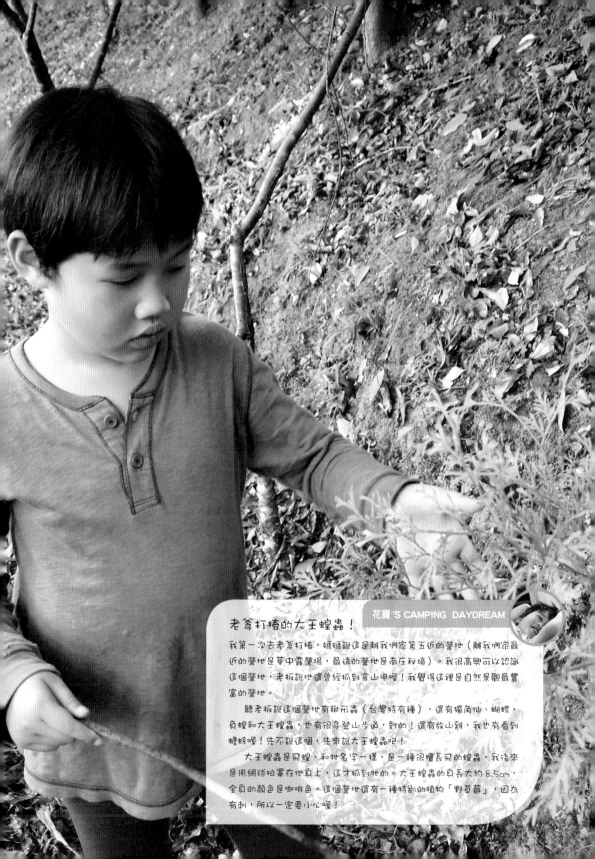

老爸打椿的大王螳蟲！

我第一次去老爸打椿，媽媽說這是離我們家第五近的營地（離我們家最近的營地是華中露營場，最遠的營地是南庄秘境）。我很高興可以認識這個營地，老板說他還曾經抓到穿山甲呢！我覺得這裡是自然景觀最豐富的營地。

聽老板說這個營地有鍬形蟲（台灣特有種），還有獨角仙、蝴蝶、負蝗和大王螳蟲，也有很多登山步道，對的！還有放山雞，我也有看到螳蜍喔！先不說這個，先來說大王螳蟲吧！

大王螳蟲是飛蝗，和牠名字一樣，是一種很擅長飛的螳蟲，我後來是用網球拍罩在他身上，這才抓到牠的。大王螳蟲的身長大約8.5cm，全身的顏色是咖啡色。這個營地還有一種特別的植物「野草莓」，因為有刺，所以一定要小心喔！

毒的蟲，我們要小心一點！」或是「哥哥説這裡有很多蟾蜍，尤其是黑眶蟾蜍有毒，媽媽要小心……！」當他可以完全獨佔媽媽時，小樹就能夠安心崇拜那個甚麼都知道的哥哥。

小樹從 11 個月大起就進了幼兒園的托嬰中心上學，我總是很心疼他從小就得學著與別人一同分享愛，在學校要跟同學分享老師的愛，在家裡要跟哥哥分享家人的愛，甚至在他有記憶以來，還有個妹妹也是競爭對手之一。不單單只有愛，還有在孩子心中最重要的玩具，都是必須分享出來的，在他小小的心裡對於「被迫分享」的無奈，無形中更加深了他對於獨佔一份愛的渴望。

所以我時常提醒自己，無論露營時再累再忙，也一定要記得騰出時間給我的小樹，抱抱他、聽他説説話，期望透過這一點一滴的累積，讓他可以無懼於愛的匱乏，因為我知道，對愛無所匱乏的人，才能發自內心與人分享滿滿的愛。

小樹，雖然媽媽一直做的不夠好，但我會努力，請你多給媽媽一點時間唷！

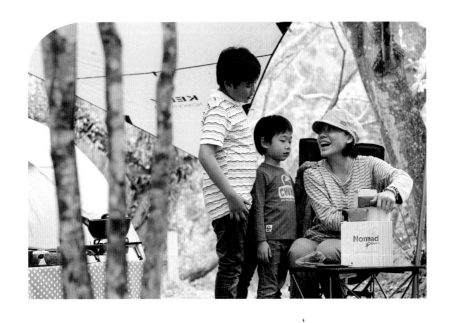

春季氣候多變化，保暖吸汗最重要

　　春天氣候多變化，這下子出太陽，下午突然
就變天了，孩子們在戶外奔跑容易流汗，若是天
色變了開始起風，全身的汗未擦乾便很容易感冒，因
此我通常會在春天露營時幫孩子準備純棉吸汗且透氣的
衣服，一件保暖的棉質背心也是不可少的配備喔！

來做個美麗的三角旗吧

　　謝謝貼心的奶油老師，總是為孩子準備可愛的手做時間。

　　美麗的三角旗絕對是露營最需要的裝飾小物，孩子們自己把喜愛的圖案畫上
或貼在三角旗上，並幫孩子們把作品拉上帳篷，孩子看著迎風飛揚的三角旗時那
種驕傲的笑容，肯定是爸爸媽媽們最愛的風景。

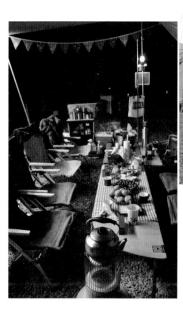

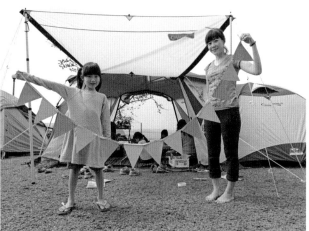

禪風輕美食！

關東煮口味清爽，媽媽輕鬆煮，孩子們方便吃，若再配上充滿野地風味的竹筒飯，保證大家的五臟廟肯定都會乖乖俯首稱臣！飯後來一杯香濃熱巧力，舒心又療癒，甜食魅力凡人著實無法擋啊！

關東煮

材料

柴魚	2 包
海帶	2 片
雞骨	2 個
白蘿蔔	2 根
甜不辣、香菇、魚板、貢丸各	0.5 斤
豬血糕	1 條

做法

①在鍋中倒入 2 公升的清水，加入柴魚、海帶、雞骨一起熬煮 2 小時，熄火放涼備用。

②白蘿蔔去皮、切大塊後放進洗米水中煮 1 小時，取出放涼備用。

③將甜不辣、香菇、魚板、豬血糕、丸子逐一用竹籤插好。

④將放涼的高湯倒進關東煮專用鍋中，再把食材一一安放進鍋中煮熱即可。

吻仔魚毛豆竹筒飯

材料

吻仔魚 ························1/2 杯
毛豆 ···························2 兩
米 ·····························2 杯

做法

①在竹米杯內放入半杯米及半杯水。
②放進鍋中蒸 20 分鐘。
③在白飯上灑上吻仔魚及毛豆，再蒸 5 分鐘就完成了。

熱巧克力

材料

巧克力粉 ·····················1 大匙
巧克力鈕扣 ···················2 個
牛奶 ···························1 杯

做法

①在銅鍋內倒入牛奶，加熱到鍋壁邊緣起小泡泡，熄火備用。
②再加入巧克力鈕扣攪拌至完全融化。
③最後再倒入巧克力粉，並且使用奶泡機

好物推薦！

野炊向來就是圖個方便，製做竹筒飯肯定是最佳選擇！這時若能有個可當量杯又能當煮飯容器的好物進駐，那麼一切就可說是水到渠成了……

113 工房竹米量杯

長年在國外念書，113 工房的品牌創辦人 Bifen Huang 肇因於國外求學時，每煮一鍋飯總得吃上好幾餐的痛苦經驗，回台後就地取材，創作出了可以直接放進電鍋或瓦斯爐上蒸煮的竹米量杯。

竹材因熱釋放出的成分讓米飯更香甜，而且就算白飯剛煮好，也可以直接用手拿取不會燙傷，吃完飯後還可以拿來裝湯，再者，將竹杯洗乾淨後就是一個最有味道的容器，這可是露營時的好幫手呢！

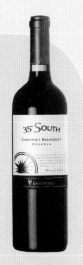

爸爸媽媽的微醺時光

此款紅酒性價比超高，卡貝納蘇維翁紅酒的黑莓、焦糖、香草、水果氣息與關東煮的醬料、竹筒飯融會出甜潤卻又不失單寧風味的味覺饗宴；夏多娜白葡萄酒的新鮮果香、檸檬香氛、適中的酸度和魚漿、烏魚子則展現清爽多重的美妙口感，這兩款紅白酒與春日料理一同搭配，的確是一場味蕾的春日大冒險！

智利聖派德羅酒廠／35 South 系列－卡貝納蘇維翁紅酒＋夏多娜白葡萄酒

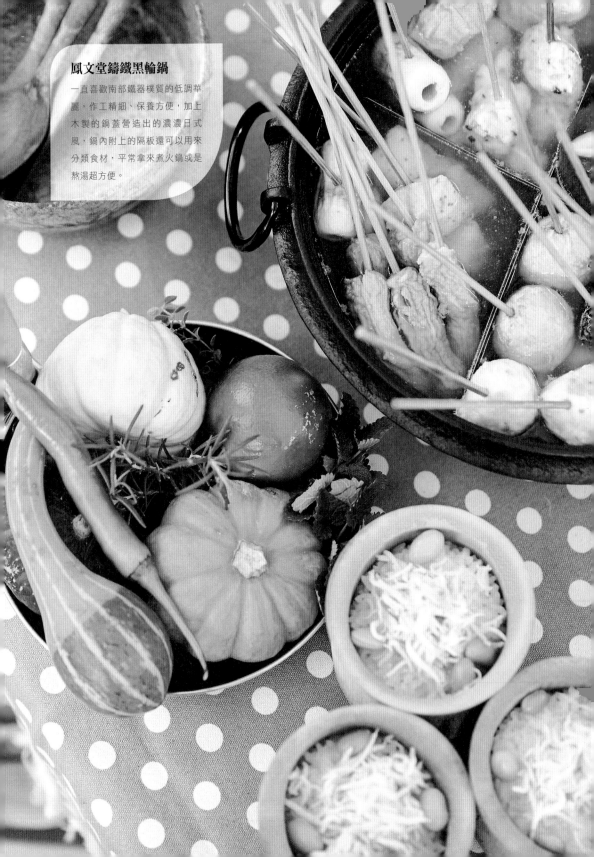

鳳文堂鑄鐵黑輪鍋

一直喜歡南部鐵器樸質的低調華麗，作工精細、保養方便，加上木製的鍋蓋營造出的濃濃日式風，鍋內附上的隔板還可以用來分類食材，平常拿來煮火鍋或是熬湯超方便。

秋日落葉、樹叢間的小野兔

除了享受山林間的芬多精，老農好客的個性與親切的問候，更是秘境最貼心且溫暖的好風景，花花由衷推薦大家到秘境來做客唷！

五年前一場大病，讓秘境經營者老農辭去工作，來到南庄接下親人所經營的露營場，每周安排時間割草、整理園區，只是想要藉著固定的活動來賺回自己的健康。不同於一般營地，堅持留下園區裡的大樹，老農表示：「一棵樹要長這麼大，真的很不容易，要我砍掉它實在是不捨得呀！」因此在秘境露營，我們總能真正體驗在森林裡露宿的感受。

更不同於一般營地的是，老農總是時刻注意營地氣象，若下雨機率高或是接連幾天的大雨，老農就會從周五開始勸退客人！老農無奈笑著說：「在下過雨的泥濘草地上搭帳、收帳，這副狼狽模樣實在太辛苦了，我由衷的希望大家來到秘境遊玩時都可以好好享受，留下美好的回憶！」

在秘境露營時，總會看到老農忙著整理營地以及清掃衛浴與洗手間的身影，休息時，好客的老農則是跟三五露友們閒話家常，除了能享受山林裡的芬多精，老農親切的問候更是秘境最貼心而溫暖的好風景，花花由衷推薦！

屬於孩子的另一種認同

「我可以把剛抓到的蚱蜢帶回家嗎？」

營地裡的小生命，向來就是孩子們最好的玩伴，無論是鍬形蟲、蚱蜢、青蛙甚至是蜥蜴，只要手腳稍慢被孩子抓到，就免不了被關進盒裡蹲上個大半天才能重新恢復自由。

大自然裡的花寶活像是裝了雷達的偵測器，什麼昆蟲都逃不過他的眼睛，也很少有蟲能夠逃過他的手掌心。無論是碧綠草地上的負蝗、枯黃草皮上的飛蝗，或是看起來跟蟑螂沒兩樣的蟋蟀，看起來都差不多的「蟲」，只要你跟花寶聊開，他往往就會從直翅目各種蝗科的祖宗八代開始跟你聊起，一聊兩小時都不嫌累。

花寶小時候總會不捨得把抓到的蚱蜢放回家，而我就得編撰一個家有傷心老

＊ 秘境露營區　苗栗縣南庄鄉南江村長崎下 8-1 號　0937 515 333 ＊

母等待孩子回家的悲慘劇碼，期望花寶可以發慈悲心，願意放他們回家找媽媽。花寶現在大了，也清楚所有生命都需要被尊重，因此觀察過就會自動放了他們。

了解生命須被尊重，人生課題的頓悟

小樹還小總是會不斷的央求要帶小昆蟲回家，不太有長進的我也就繼續著以往用的老故事，想博取小樹的同情，不料花寶竟然在一旁說：「媽媽，母蝗蟲在產卵後沒多久後就死掉了，這些蝗蟲出生後就沒看過媽媽，你不要騙小樹吧？」，接著跟小樹說：「小樹，哥哥跟你說，蚱蜢食量很大，而且很喜歡跳，我們沒有這麼大的昆蟲觀察盒，也沒時間幫牠準備很多食物，牠在大自然裡自由自在，我們應該要讓牠可以好好享受短短的生命，讓牠回到大自然吧！」小樹聽完後竟也理解地跟著哥哥把蚱蜢放回山林裡。

原來，孩子不一定需要認同一個編撰出來的擬人化故事，現實裡的不被容許，也是另一種同理心的認可。

秘境裡的專屬秘密……

花寶 'S CAMPING DAYDREAM

秘境露營場真的是在「秘境」上，因為去秘境的路很窄，而且兩旁種植著很多樹和植物，營地裡也是，放眼望去還真的很有「秘境」的幽暗風格。秘境沒有什麼特別的動植物，但是風景非常美，身處其間便有一種身在叢林的感覺。

當地裡的溪水很清澈，朋友的爸爸Anderson叔叔，在三更半夜去抓溪蝦，忙了一晚上的成績就是七隻，大家開玩笑地說要拿去炒一盤鹽酥溪蝦（但是只有七隻，炒出來也不夠大家吃）。最後，我來告訴大家秘境的秘密就是，山林裡的清澈溪水和翠綠叢林，少了這兩樣東西，秘境就不是秘境了喔！

一起撿拾落葉來作畫吧

　　秋天的森林就像是一個調色盤，色彩豐富繽紛，我總愛帶著孩子在森林裡撿拾的落葉，讓孩子們觀察樹葉的特徵，葉脈的形狀，以及不同的特色，讓孩子用這些葉子沾上顏料作畫，發揮孩子們的創意與想像力，拼湊出一幅幅獨一無二的作品！

秋風起，洋蔥式穿搭最好

　　秋老虎在日正當中時的威力不容小覷，但入夜後的陣陣涼風也總讓人直打噴嚏。溫差大的時候，洋蔥式穿搭絕對是王道，純棉材質的長袖Ｔ恤，加上兼具包暖以及孩子活動方便的背心，就能輕鬆應付日夜溫差變化大的秋夜了唷！

義式家常菜！

傍晚時分秋高氣爽，一鍋到底的鴨油松露燉飯，正巧符合懶媽媽的風格！以洋蔥簡單提味把米炒香，再加入高湯燉煮，盛盤前撒上帕馬森起司，大方地拌入半罐松露醬，花花用料的豪氣，就是好吃的保證！

番茄起司羅勒 PANINI

材料

番茄	2 顆
Mozarella Cheese	1 顆
羅勒	1 小把
吐司	1 包
辣椒香料油、檸檬香料油	適量

做法

①取出一片吐司，擺上番茄、起司、羅勒，
　再淋上些許香料油，最後蓋上另一片吐司
②將三明治放進三明治烤盤中以小火每面
　烤 3 分鐘即可。

黑糖拿鐵

材料

牛奶	300ml
山椒小魚	100 克
白飯	1.5 碗
糖	1 大匙
醋	1 大匙

做法

①在熱白飯裡拌進糖與醋，攪拌均勻後再
　拌入山椒小魚做成「材料1」備用。
②攤開豆皮，均勻放入「材料1」即可。

鴨油松露燉飯

材料

鴨油	1/2 杯
洋蔥	1/2 杯
義大利米	1 杯
高湯	1000cc
松露醬	3 大匙
起司粉	適量

做法

①倒入鴨油再放進洋蔥炒軟。

②接著放入義大利米翻炒 1 分鐘。

③依序倒入高湯並不斷拌炒，直到米粒呈現出剛剛好的軟度。

④起鍋前撒上起司粉即可。

好物推薦！

在這種近乎是人間樂土的幽林祕境裡，來上一杯香氣蒸騰的奶茶或拿鐵是必不可少的點綴啊，若能再配上一份夾料豐富的三明治，那可真是三生有幸啊。

IKEA 奶泡機

IKEA 的奶泡機是我最喜歡的早餐小物，不用插電只需 2 顆電池便可搞定，加熱牛奶後用奶泡機攪打 1 分鐘就會有細緻奶泡，沖進濃縮咖啡裡，就可以享受一杯好滋味的拿鐵。

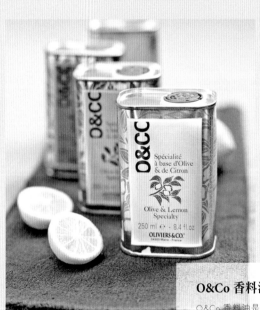

爸爸媽媽的微醺時光

融匯了梅洛甜美的莓果香氛與易飲的特質，再加上自然烘焙的獨特咖啡風味，無論是香氣濃郁的法式燉飯，或是帶有黑糖香氣的拿鐵，都能完美創造出全新的精彩口感，撼動您的味蕾。

南非柏金漢酒廠／摩卡爪哇－梅洛紅酒

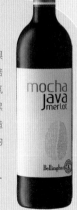

O&Co 香料油

O&Co 香料油是花花最愛的露營好物，無論是沾麵包、淋在生菜或義大利麵上、甚至是加一點在 PANINI 三明治裡，就可以讓三明治的口感變得更加濕潤滑口，是超級加分的露營必備好物唷！

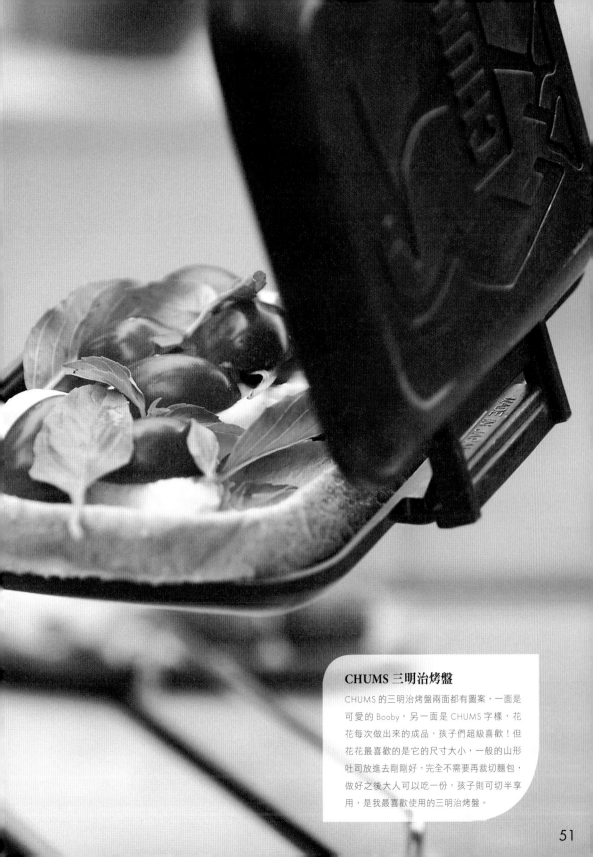

CHUMS 三明治烤盤

CHUMS 的三明治烤盤兩面都有圖案，一面是
可愛的 Booby，另一面是 CHUMS 字樣，花
花每次做出來的成品，孩子們超級喜歡！但
花花最喜歡的是它的尺寸大小，一般的山形
吐司放進去剛剛好，完全不需要再裁切麵包，
做好之後大人可以吃一份，孩子則可切半享
用，是我最喜歡使用的三明治烤盤。

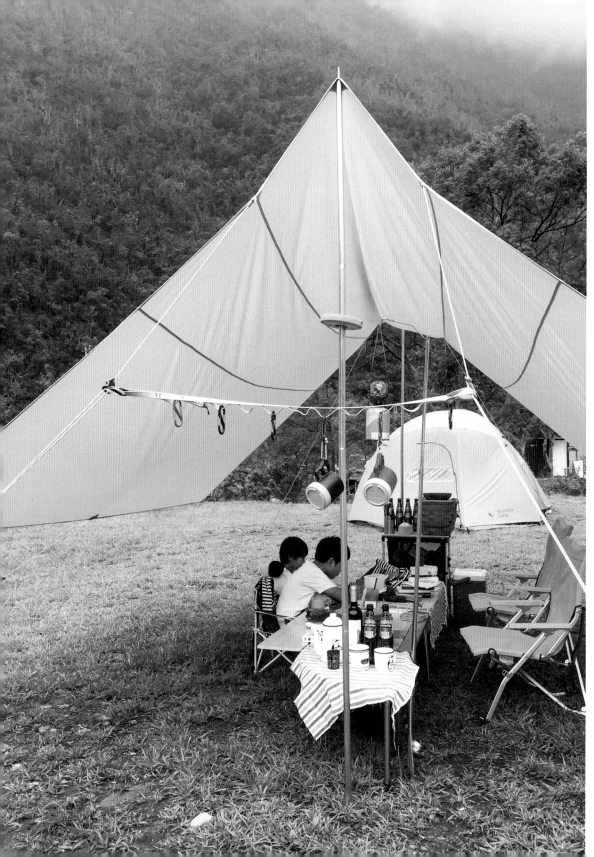

WeCamp 那山那谷

寒冬的暖心聚會，讓心更靠近！

以泰雅族母語「我的家」的諧音，為這塊土地起名「那山那谷」，營地主人總是以原住民最熱情好客的心，歡迎大家來作客。

陳校長和夫人在南澳有一塊地，早期給親戚種花生跟芋頭，但是因為收成狀況不好，所以就這麼荒廢著……，直到陳校長及夫人退休後，總是閒不下來的夫妻倆人開始構思應該如何運用這塊土地，最後，搭上台灣現在的露營風潮，兩人心想也許可以來試著經營露營場。

一輩子從事教職的陳校長與夫人，認真考察了台灣許多露營場，最後回到最愛的故鄉，以泰雅族母語「我的家」的諧音，為這塊土地起名「那山那谷」，以原住民最熱情好客的心，歡迎大家來到南澳作客。

然而，兩人想要好好運用這塊土地的原因背後，其實還有一個心願，就是希望可以帶動一些商機，讓原鄉的孩子不必再離鄉背井，可以回到故鄉工作。一開始只是營地的經營，但漸漸地，也開始帶動附近的鄰居陸續投入露營這個休閒產業，甚至連陳校長的兒子也申請回故鄉，打算在經營露營場之外，再開發更多相關活動。目前，「那山那谷」開始在夏季提供溯溪以及漂漂河的活動，讓大家除了露營之外，還有更多不同的體驗與選擇。

但對我來說，那一大片綠油油的草地，山谷裡幽靜的氛圍，還有陳校長與夫人悉心照料的花草樹木以及舒適的環境，就足以讓我們願意開上好久的車來到這裡享受這迷人的風光。

只想抱著你談天說地……

　　整理露營設備其實不是一件輕鬆的事，若再遇到收帳時下雨，整車溼答答的設備運回家之後還得整理晾乾，有時還真會讓人意興闌珊……。因此，每次露營前，花花總是不斷確認那一周的天氣，若是預測收帳時下雨機率太高，有時還真的很想乾脆取消……。

　　不過老天爺總愛跟我們開玩笑，出門時陽光普照，到了營地還日正當中，只見大夥兒揮汗搭設好帳篷，開了一瓶冰涼的飲料在天幕下享受迎面而來的涼風，不一會兒便感覺似乎該加件外套了：因為一抬頭就看到烏雲已然飄到頭頂上，而雨就這麼下來了……。

　　露營本就是在大自然裡露宿的生活方式，想露營就要有所覺悟不可能總是晴空萬里（話說我們的人生也是這樣……），如果下雨了就得要有隨遇而安的能力，立刻轉換詩情畫意模式，換個心情享受濕冷的綿綿細雨。

　　還記得那天台北一直下雨，原本不期待能夠露營，這時看到好友打卡在宜蘭的「那山那谷」，炫耀著美麗的藍天白雲。就這樣，我們勇敢地開車往東台灣出發，沿途的雨勢雖讓人遲疑，但是直到走進「那山那谷」，看到可愛的小太陽，

花寶'S CAMPING DAYDREAM

那山那谷的蟋蟀

這是一個有關「那山那谷」的蟋蟀的故事：

在「那山那谷」的草原上有一群蝗蟲和蟋蟀正在吃草，蝗蟲可可說：「安安，這裡的草真好吃……」

蟋蟀安安也回應說：「你說的沒錯，這裡的草實在是太好吃了！」

沒想到螳螂啤酒飛了過來，跟著說：「這傳蝗蟲好肥喔，看起來真好吃」蟋蟀安安和蝗蟲可可嚇得馬上就飛走，然後螳螂啤酒使用他的必殺技－飛天鑣刀手抓住了蝗蟲可可，正當螳螂啤酒要吃掉蝗蟲可可的時候，蟋蟀安安說：「螳螂捕蟲，麻省在後！」原來是蟋蟀安安和蝗蟲可可的麻雀朋友小茶來吃啤酒了。

這時只見螳螂啤酒再次使用他的必殺技－飛天鑣刀手來對付麻雀小茶，誰知道麻雀小茶趁螳螂啤酒攻擊敵人時，偷偷飛到牠的後面使出必殺技－叼蟲小技來抓住螳螂啤酒。

混戰中只見是螳螂啤酒的朋友飛蛇白蘭地飛出來抓麻雀小茶，麻雀小茶又氣又急之下超進化成準小茶，必殺技跟著變成－叼蛇小技，順便吃掉了飛蛇白蘭地。

戰局演變到最後，準小茶、蟋蟀安安和蝗蟲可可大家都有驚無險地回家去了！

我們終於鬆了一口氣。然後，一家人開始架設帳篷和天幕，正想開瓶汽泡水消暑……，沒想到，天就開始轉陰了，緊接著就是一直沒停過的綿綿細雨！所以我常說天要下雨跟娘要嫁人一樣，橫豎就是沒轍，自己得想開點，畢竟陰雨綿綿的山谷，也很浪漫啊！

天公不作美，心境轉換要即時

　　這種心情的轉折或許只有大人才有吧！因為孩子們似乎從不因下雨而影響了自己出遊的好心情，依然在綿綿細雨中開心地四處尋覓新鮮事，在翠綠的草地上抓著碧綠色的蚱蜢，隨手摘著路旁小花插瓶。而我因為擔心孩子們著涼，還是早早把他們招回天幕下，幸好我準備了兩件塗鴉 T 恤，孩子們開心地在衣服上為 Booby Bird 著色，甚至還畫上一道又一道美麗的彩虹呢。

　　至於不作美的雨勢終於在夜裡悄悄停歇了，清晨時分甚至還有一絲絲陽光透近來呢，Jerry 這時趕忙先撤收在夜裡已經吹乾的帳篷，而花花則是迎著清新的沁涼空氣，先煎了一個蔥比蛋還多的澎湃蔥蛋配吐司，好友則是切了一大盤「保證血糖破表的豐盛水果盤」，甚至還「厚功」地現磨了精品莊園咖啡豆手沖咖啡，當大夥兒準備開心地吃早餐時，雨又來了……，唉，後來大家心想，反正都下雨了，還是先安心享用這頓浪漫的早餐時光吧，至於曬裝備的事，就等回家再煩惱囉！

包暖禦寒，強調機能與風格

　　山上通常比平地還要冷上個好幾度，所以冬天露營的服裝，裡裡外外都不能馬虎！花花通常會穿上最貼身的高領發熱衣，中間則是選擇保暖度佳的刷毛

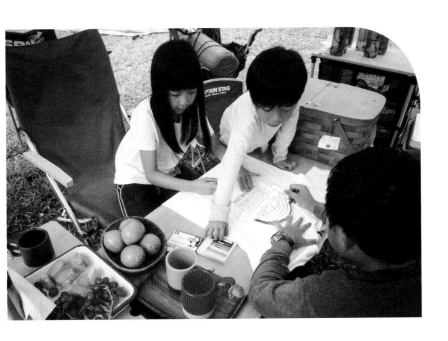

上衣，最後再套上一件既保暖又方便活動的背心那就萬無一失囉！

　　當然，若還是不放心，最外層再罩上一件 GROE-TEX 連帽外套，買個保險也不錯。至於下半身，花花則建議先穿發熱褲再加一條防風的長褲最妥當，當然，可千萬別忘了可愛的毛帽和手套也是重點小物，畢竟除了保暖，兼顧造型也是必要的唷！

個性 T 恤 DIY

　　下雨天露營，家長們若想把孩子乖乖留在帳棚裡，那可得變出一些小法寶才辦得到了。花花通常會拿出 Chums 的塗鴉 T 恤，並且附上一盒專用蠟筆，讓孩子們可以在棉質 T 恤上作畫。

　　花寶和小樹通常會替最心愛的 Booby Bird 塗上鮮艷的顏色，也會在空白處畫上一些心血來潮或是平時就很喜歡的圖案，待回家後，花花再用熨斗細細地燙過定色，就能保留下那一次露營的美好回憶，這也是一家人在綿綿細雨下露營的浪漫回憶啊！

泰式好好味

想對抗陰冷的天氣，來上一大鍋熱騰騰的泰式牛肉河粉保證有效！
至於宵夜，伊比利法式肋排佐上米其林三型主廚研發的香料鹽保證
好吃，配著桂圓紅棗茶或是波特酒，抱著孩子閒聊，沒有星星的夜
晚，一樣美好。

桂圓紅棗湯

材料

桂圓	50 克
紅棗	50 克
黑糖	適量

做法

① 在鍋中倒入 800ml 清水煮開，再放入紅
棗熬煮 20 分鐘。

② 依序放入桂圓再煮 5 分鐘，最後以適量
黑糖調味即可。

香料鹽
佐伊比利法式肋排

材料

伊比利法式肋排	2 片
香料鹽	適量
燒肉鑄鐵烤盤	1 個

做法

① 先將鑄鐵烤盤燒熱，再放上法式肋排，
兩面各煎 2 分鐘。

② 先熄火，再將肋排放在仍有餘溫的鑄鐵
烤盤上靜置 5 分鐘，換面後也同樣再靜
置 5 分鐘。

③ 取出肋排切片、撒上香料鹽，這就是最
棒的宵夜了。

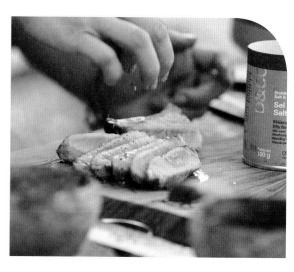

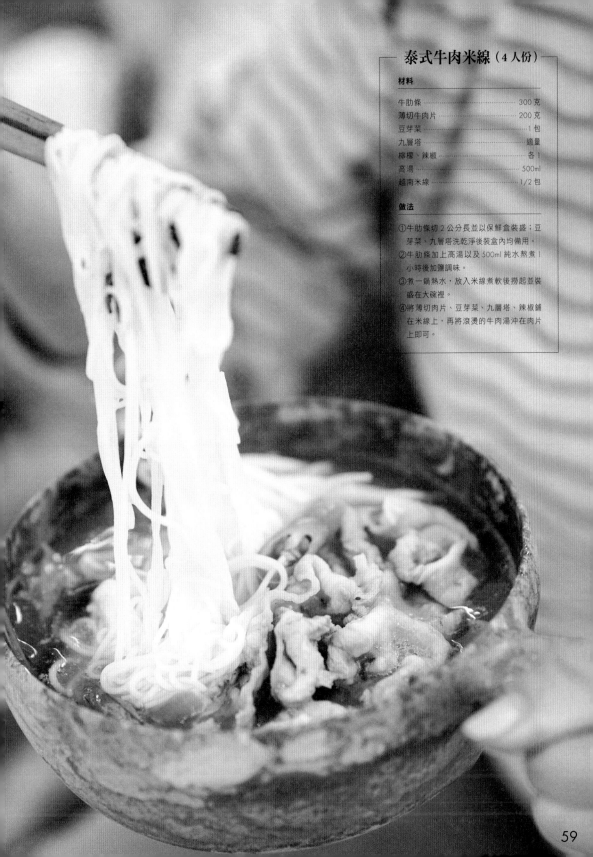

泰式牛肉米線（4 人份）

材料

牛肋條	300 克
薄切牛肉片	200 克
豆芽菜	1 包
九層塔	適量
檸檬、辣椒	各 1
高湯	500ml
越南米線	1/2 包

做法

① 牛肋條切 2 公分長並以保鮮盒裝盛；豆
芽菜、九層塔洗乾淨後裝盒內均備用。

② 牛肋條加上高湯以及 500ml 純水熬煮 1
小時後加鹽調味。

③ 煮一鍋熱水，放入米線煮軟後撈起並裝
盛在大碗裡。

④ 將薄切肉片、豆芽菜、九層塔、辣椒鋪
在米線上，再將滾燙的牛肉湯沖在肉片
上即可。

好物推薦！

選在這種濕濕冷冷的天氣裡露營，我們最需要就是補充優質蛋白質了！若想在野地烹調出令人激賞的燒肉，這時，海鹽就是最佳的提味好幫手囉！

肉類料理綜合香草海鹽

對香料情有獨鍾的米其林主廚 Jean-Marie Meulien，以豐富的料理經驗，拿捏美味的比例，在海鹽中加入香氣濃厚的大茴香和小茴香、芥末籽、月桂葉和黑胡椒，以及濃郁辛香的甜紅椒和南美粉紅胡椒，除去肉類料理的腥味，也能提出肉類的鮮美好滋味。

花花特別喜歡在露營烤肉時帶著它，無論是烤海鮮、烤蔬菜或烤肉，有了米其林三星主廚的加持，烤肉肯定美味。

爸爸媽媽的微醺時光

有機栽培加上獨特的風土條件，突顯出紫羅蘭香氣與黑莓香氣，果香與胡椒的淡雅香氣，能夠沉穩的襯托充滿異國情調香料的伊比利豬。這時若再配上傳統漢方暖身的桂圓紅棗湯，獨特的清甜口感，讓大家在清爽口感中又不失漢方湯品的豐富香氣。

辛明頓家族斗羅河谷／ALTANO 有機紅酒

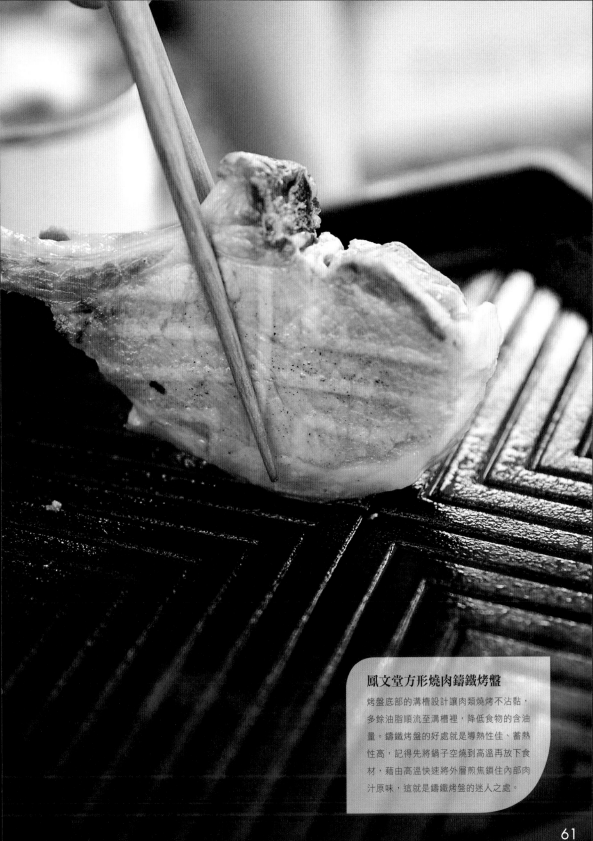

鳳文堂方形燒肉鑄鐵烤盤

烤盤底部的溝槽設計讓肉類燒烤不沾黏，多餘油脂順流至溝槽裡，降低食物的含油量。鑄鐵烤盤的好處就是導熱性佳、蓄熱性高，記得先將鍋子空燒到高溫再放下食材，藉由高溫快速將外層煎焦鎖住內部肉汁原味，這就是鑄鐵烤盤的迷人之處。

我們一家人的 Party Time.

閒暇之餘，不妨遠離都市塵囂，為自己與家人設計一趟短程的充電
之旅吧！「確幸莊園」肯定是你的最佳選擇……

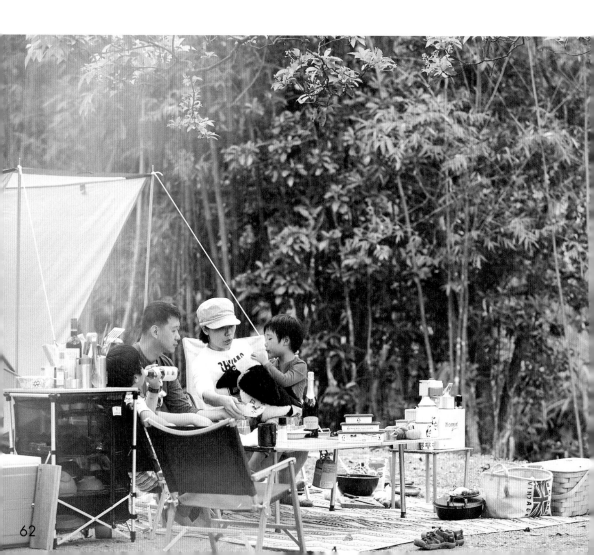

如同它的名字一樣，「確幸莊園」的確是台北人的生活小確幸，距離市區短短 30 分鐘車程，依山傍水、遺世靜謐地存在新店山區裡。主人依著原本的山林樣貌做整理，徹底保留大自然生態，溪邊的青蛙、山邊的蝴蝶還有各式美麗的野花，讓喜歡生態的花寶覺得十分驚喜。

跟老闆稍微聊了一下才知道，老闆年輕時也是一個山野愛好者，喜愛登山、露營及享受美食，因此在工作之餘抽空整理這個園區，希望可以跟大家分享大自然的美好。

營地因為靠近水源，夏天的時候還是會有台灣鋏蠓出沒，因此花花建議記得攜帶防小黑蚊的防蚊液，以及對付小黑蚊叮咬超有效的勁涼膏，這兩樣法寶也是花花露營時必備的秘密武器。其實水源地本就是台灣鋏蠓的棲息地，是我們闖進他們的家，若是很怕小黑蚊的朋友，或許還是要尋找高海拔不靠水的營地，才不會回來後看到被叮成紅豆冰的雙腿，覺得很困擾。

爸媽今天完全屬於你們

將所有裝備帶上車，發動引擎往營地前進，花寶在路上問我：「爸爸媽媽，我們今天跟誰一起去露營？」我其實有點心虛地回答他：「今天就我們四個人，沒跟朋友一起耶！」但萬萬沒料到花寶聽完後 然開心地大喊：「YA！太好了，今天是我們一家人的 Party 時間呢！」

＊ 確幸莊園　新北市新店區新潭路二段 27 號　02 2918 8769 ＊

每次露營總是習慣呼朋引伴，大家忙著搭設野外的家、準備餐食，還得偷閒沖杯咖啡發呆，時常就是會忘了其實我還有兩個小傢伙要照顧。所以，花花特地安排這一趟難得的行程，只有我們一家四口，帶著孩子們一起搭帳篷，搭配著簡單的餐食，還可以在營地附近走走晃晃，陪著孩子享受山林間的無限美好。

我喜歡一手牽著一個孩子，走在山間小路，聽著花寶說話。其實也不知道從何時開始，花寶早已成為我們全家人的自然小老師，他總會不厭其煩地向我們說著發生在森林裡的生命故事，和花寶待在山林裡，永遠不用擔心沒話題可聊。花寶並非多話的孩子，大部分時間總是安靜地抱著書窩在書桌或沙發上享受一個人的世界，只有在大自然裡，才會興奮地一直說個不停，有時還會加上他專屬的無限想像力，架構出一個個華麗的故事場景……。

確幸莊園的青蛙

有一天，有一隻綠色食用蛙和迷你蠑蜍在聊天，綠色食用蛙說：「現在下雨了，我們一起去聽演講吧！」

迷你蠑蜍問：「要去哪裡？」

綠色食用蛙說：「我們去茶樹區斜坡的青蛙蠑蜍大會，好不好？」

迷你蠑蜍說：「好啊！那我們趕快出發吧。」

他們走著走著……突然看到一隻棕色澤蛙，棕色澤蛙說：「你好」綠色食用蛙也跟著說：「你好」

棕色澤蛙說：「你們要去哪裡？」

迷你蠑蜍說：「我們要去茶樹區的斜坡，你要一起去嗎？」在他們快到茶樹區的斜坡時，突然看到一隻球蟒，球蟒說：「我要吃掉你們，嘿嘿嘿！」

三隻青蛙嚇的如坐針氈，拔腿就跳，迷你蠑蜍和棕色澤蛙跳進落葉堆裡，綠色食用蛙跳到姑婆芋葉子的中心，球蟒很生氣的說：「可惡，我的中餐逃了。」

三隻青蛙等了一下子才害怕得出來集合，剛才真的好危險，差點就被吃掉了！最後三隻青蛙都到了茶樹區斜坡的青蛙蠑蜍大會也聽了一場怎麼逃過蟒蛇攻擊的演講，很厲害的演講者教了大家三個方式，第一個方式是跳到和自己體色一樣的地方，第二個方式是如果你有毒液就請你分泌毒液，第三個方式是游進水裡，三隻青蛙得到了很棒的技巧，最後一起開開心心的回家去了。

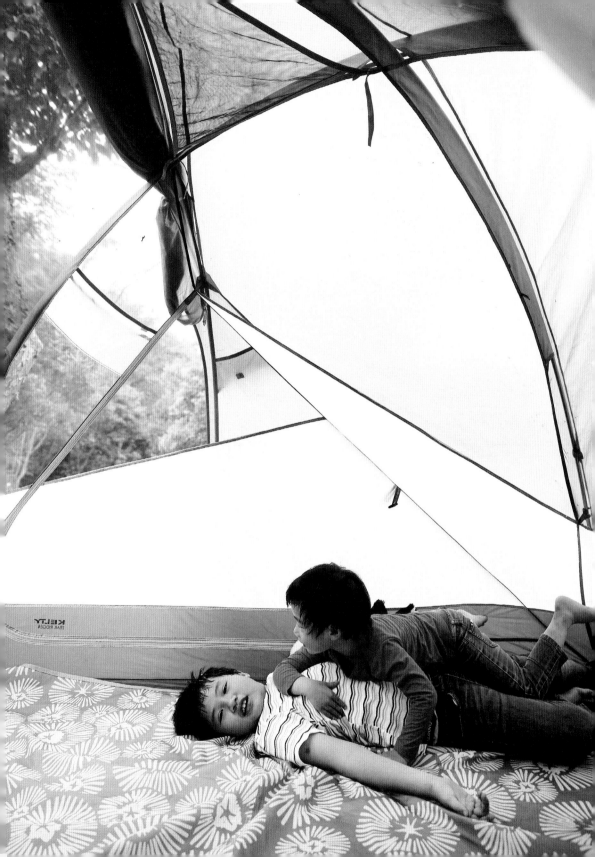

簡單的設備餐食，不簡單的心靈相繫

　　我的小樹，他總是撒嬌著牽著我的手，幫哥哥的故事增加橋段，山林裡只有我們一家人的笑聲，那就是我們全家的森林之歌。桐花季時，比賽誰能撿拾最多的剛飄落的白淨桐花、櫻花季後，撿拾一地的山櫻桃、楓紅時比賽誰撿的楓葉最紅、不同的時節總有不同的樂子，這是只有我們一家人露營時才能享受到的珍貴時光。

雨天備用的戶外穿搭

　　「天氣」向來是露營最難預估的一件
事，若在出發前下雨了，那我們還能當下決定
要不要去，但實際情況卻經常是出發前豔陽高照，大家
滿頭大汗地把帳棚搭好，才想坐下來喘一口氣，但雨就這
麼跟著來了……。

　　我通常會預先為孩子準備輕薄防水的斗篷雨衣，讓孩
子不必因為下雨而被鎖在帳棚裡，可以開心地在戶外探
險。若出門前氣象報告預測下雨機率偏高，我甚至還
會選擇透氣、快乾的上衣及七分褲，盡可能不穿長
褲，以免褲腳沾濕，感覺不舒服。

美麗的水泥盆器

　　陰雨綿綿沒有太多事可做，還好媽媽的百寶箱
裡還有一小包水泥，先將營區裡尋找到的容器清理乾
淨擦乾，將水泥依比例加水攪拌後，再用小杯子隔出可以
種多肉植物的空間，24 小時候就可以脫模，帶回家後在水
裡泡上三天，就可以將可愛的多肉植物移植進盆器內，這
就是露營的美好紀念品。

親子野味餐

在戶外玩了一天，孩子們的肚子肯定餓了，貼心的預先備妥三明治，適時地為家人補充能量！秋高氣爽的傍晚時分，再為大家烹煮既簡單又美味的親子雞肉蓋飯，而這，就是幸福！

鍋煮伯爵奶茶

材料

伯爵茶葉	10g
牛奶	500ml
溫開水	500ml
糖	適量

做法

①在鍋中倒入溫開水煮滾，再加入伯爵茶葉煮1分鐘。
②倒入牛奶煮到鍋邊冒出小泡泡。
③再加入適量的糖調味並濾掉茶葉渣，就是一杯暖暖的鍋煮奶茶了。

毛豆蛋沙拉三明治

材料

毛豆	100g
土雞蛋	4顆
沙拉醬	1包
吐司	半條

做法

①將蛋放入滾中煮8分鐘。
②將水煮蛋放涼剝殼，用刀子切成小塊。
③加入毛豆仁，淋上適量沙拉攪拌均勻。
④夾入吐司中就是營養健康的早餐了！

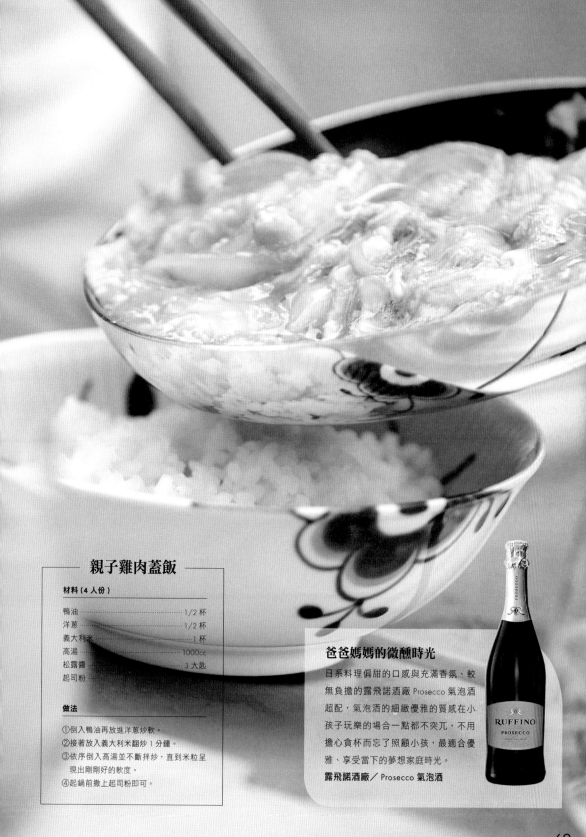

親子雞肉蓋飯

材料 (4 人份)

鴨油	1/2 杯
洋蔥	1/2 杯
義大利米	1 杯
高湯	1000cc
松露醬	3 大匙
起司粉	

做法

①倒入鴨油再放進洋蔥炒軟。

②接著放入義大利米翻炒 1 分鐘。

③依序倒入高湯並不斷拌炒，直到米粒呈現出剛剛好的軟度。

④起鍋前撒上起司粉即可。

爸爸媽媽的微醺時光

日系料理偏甜的口感與充滿香氛、較無負擔的露飛諾酒廠 Prosecco 氣泡酒超配，氣泡酒的細緻優雅的質感在小孩子玩樂的場合一點都不突兀，不用擔心貪杯而忘了照顧小孩，最適合優雅、享受當下的夢想家庭時光。

露飛諾酒廠／Prosecco 氣泡酒

Sweet Home！最舒心的「偽露營」……

誰說露營就是要往外跑？生活樂趣就靠自己創造，在家也能搞個露營趴，方便又舒適。更重要的是，變化的樂趣就在此……！

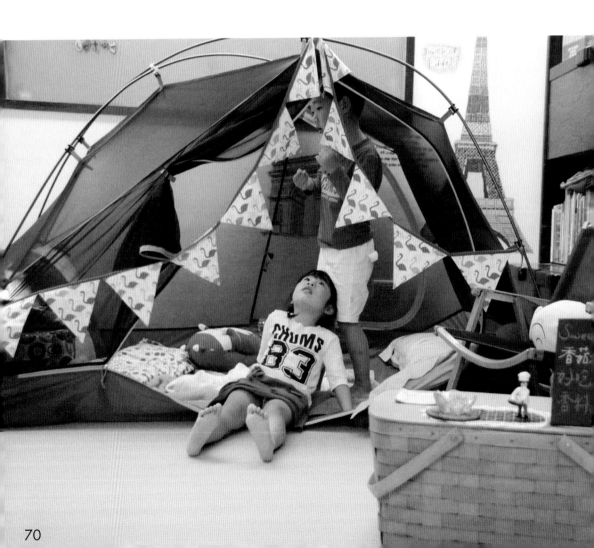

孩子們一起看了卡通「粉紅豬小妹」去露營之後，妹妹的女兒伊琁就會不時黏著我說：「阿姨，我可以跟你們去露營嗎？」我問伊琁：「晚上沒有媽媽陪你睡覺可以嗎？」她眼神閃亮且堅定地說：「可以！」，雖然我心裡清楚，三歲娃兒的承諾聽聽就好，不能當真，但有時看到這張可愛的小臉龐，還是會忍不住想要完成她的心願。的確，也確實有幾次想嘗試帶著伊琁一起去露營，但都非常不湊巧地遇到下雨而取消，甚至還有一次是小娃兒自己臨陣脫逃……。

　　某個百般無聊的周末，沒人約露營，花花也沒安排任何活動，一時突發奇想，吆喝大家～我們何不就在客廳露營好了！緊接著，大人們忙著先把客廳家具給挪到一旁，孩子們興奮地把帳篷拖出來，說起這頂透氣通風設計的登山帳內帳，還真的是在家露營的好選擇，以三根營柱簡單撐起內帳來，這就是我們今晚的家。

　　孩子們迫不及待把枕頭被子還有平常陪睡的大小娃娃們放進帳篷裡，看著三個孩子急呼呼地在帳棚裡滾來滾去，這幅可愛模樣讓我的露營魂也跟著燃燒起來，乾脆把露營用的野餐籃還有矮桌矮椅也都搬出來，擺上平常不方便帶出門的乾燥花，還有孩子們在露營時做的多肉水泥小花器，鋪上珍藏的桌巾，拿出水晶高腳紅酒杯，還有我的阿花師摩比小公仔，最後再把今天的菜色寫在露營用小黑板上，點上營燈，露營的氛圍就這麼飄出來了……！

小阿姨向來對餐食的要求就是方便又好吃，所以我們加熱了一包珍藏的阿花師黃金肉燥，把冰箱的鱈魚丸拿出來煮個湯，再煮一鍋白飯，將毛豆退冰撒上黑胡椒和香料，輕鬆簡單的晚餐就完成了，而我和小阿姨終於能坐下來倒杯酒配著香料毛豆，來個姊妹掏心時間。

看著孩子自在玩耍，就是幸福

孩子吃飽了也滾膩了，兩個哥哥把野餐籃搬進帳篷裡，拿出米羅記憶卡來玩，花寶哥哥很辛苦地維持著遊戲規則，兩個小不點不時挑戰哥哥們的極限，一次翻好幾張卡，還偷拿走哥哥已經配對成功的記憶卡，帳篷裡一下是笑鬧聲，一下是花寶哥哥忍耐到極點所發出的怒罵聲，吵雜喧鬧的客廳就是在家露營的另一種樂趣呀！

入夜後，孩子們該睡了，伊琁撐著沉重的眼皮要跟哥哥們一起睡在帳篷裡，向來好睡的小樹沒一會兒就睡著了，花寶稍微翻了一下也沉沉地睡著，看著用力

花寶 'S CAMPING DAYDREAM

在家露營，趣味多更多！

在家露營很好玩，每個禮拜六、日我的表妹扭扭會來我們家玩，我們可以在客廳搭個小帳篷，在裡面分兩半，一半放棉被；一半放小桌子，放棉被的用來睡覺，放小桌子的用來玩桌遊，我有時會邀請我家的小狗 Doggy（奶油貴賓狗，11歲）來小帳篷玩，有一次牠還咬著自己的狗床走進小帳篷裡，然後再把狗床放在小帳篷最涼的地方睡覺，大家看了都覺得Doggy 很聰明呢！

我們有時候也會在頂樓花園露營，頂樓花園有種綠豆、桂花樹、地瓜葉、石蓮、仙人掌、滿天星、九層塔和紅豆等植物，觀察植物摘花拔草玩扮家家酒也非常有趣。在家露營我可以盡情看我喜歡的漫畫和百科全書，我覺得超級舒服呢！

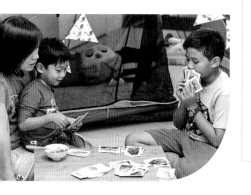

閉著眼睛想讓自己趕緊睡著的伊璇，努力試著沒有媽媽的陪伴也能好好睡一夜，皺在一起的小臉蛋，真是可愛！我跟小阿姨則是熱了點紅酒加上肉桂棒、八角和橙片稍稍滾了一下，暖暖的喝上一杯，今晚看來得在客廳打地舖陪著孩子們，喝點暖暖的紅酒助眠剛剛好呀！

　　說起我們家這兩兄弟，每次去露營時最掛心的就是沒辦法跟扭扭一起玩，扭扭也是每個週末就急著回來找哥哥，雖然玩在一起難免打打鬧鬧，但看著他們珍惜彼此、相親相愛的模樣總讓我很感動！我就只有一個妹妹，從小，妹妹就是我最好的玩伴，長大後，妹妹成了我除了父母之外最大的支持，所以不管有什麼好吃好玩的，除了孝敬爸媽，花花就只想跟妹妹分享。可惜的是，咱們這位城市女孩始終跨不出露營那一步，難得可以在家露營跟妹妹喝酒聊天，看著孩子在身旁開心玩耍，對我來說就是最大的幸福。

亞細亞田園毛豆

每次到 Costco 採購時，花花總會忍不住
補貨，毛豆營養價值高，既是小孩喜歡的
零嘴，更是大人的最佳下酒菜！亞細亞田
園毛豆是已經煮熟的食物，退冰後加點香
料就可以吃，完全不用再加熱，既簡單方
便又好吃，真是大家露營時的良伴呢！

氣質滿點的桌遊～米羅記憶卡

　　記憶卡絕對是我心中第一名的桌遊，遊戲規則簡單，從兩、三歲到九十九歲都可以玩，20組米羅的經典畫作，跟小小孩玩可以從三到四組開始，跟大小孩一起玩的時候把20組都拿出來，也會是個有趣的挑戰。

　　熱愛大自然的米羅，通常習慣在平面的底層架構上明亮的色彩，尤其是藍、紅、黃、綠、黑這幾種鮮豔的顏色。欣賞米羅的畫，總是感覺到一股天真、無邪、近乎貪玩的風格，表現明亮而愉悦、幽默與輕快，就像孩童般的純樸天真，而且有著淡淡的詩意，光是看著米羅的畫，就是一種深深的療癒呀！

舒服好活動的居家穿著

　　在家裡露營實在是最自在的事情，夏天時，孩子們可以穿著背心跟小內褲就好，冬天則是套上舒服的家居服，不用擔心把白衣服弄髒，也不用擔心著涼，只要舒服吸汗就可以！偶爾在家搭起帳篷，享受方便自在的「偽露營」，實在是非常有趣的活動呢！

台灣尚好味

在家露營時為孩子準備香菇肉燥飯，花花其實有一點小心機，因為
正這是我的拿手菜啊！營造記憶中的味道給孩子們，像是義大利的
松露、普羅旺斯的烤蔬菜、荷蘭的煙燻起司，只要嚐到那個味道就
可以進到回憶裡，就會想起媽媽……。

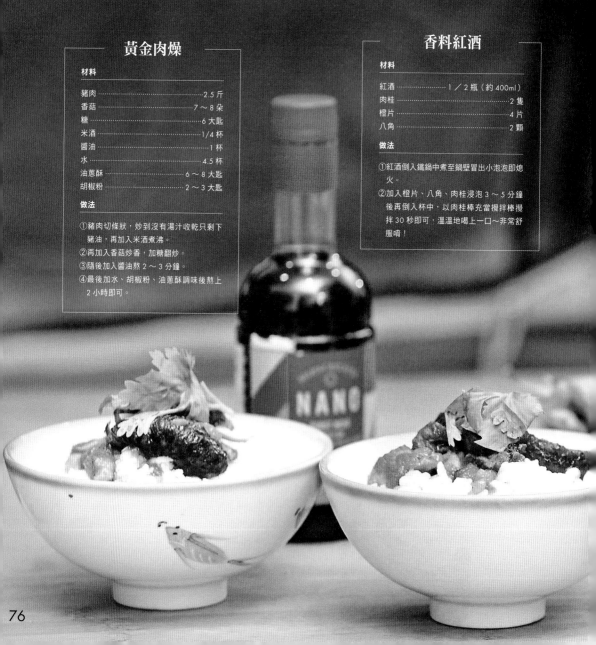

黃金肉燥

材料

豬肉	2.5 斤
香菇	7～8 朵
糖	6 大匙
米酒	1/4 杯
醬油	1 杯
水	4.5 杯
油蔥酥	6～8 大匙
胡椒粉	2～3 大匙

做法

①豬肉切條狀，炒到沒有湯汁收乾只剩下
　豬油，再加入米酒煮沸。
②再加入香菇炒香，加糖翻炒。
③隨後加入醬油熬 2～3 分鐘。
④最後加水、胡椒粉、油蔥酥調味後熬上
　2 小時即可。

香料紅酒

材料

紅酒	1／2 瓶（約 400ml）
肉桂	2 隻
橙片	4 片
八角	2 顆

做法

①紅酒倒入鐵鍋中煮至鍋壁冒出小泡泡即熄
　火。
②加入橙片、八角、肉桂浸泡 3～5 分鐘
　後再倒入杯中，以肉桂棒充當攪拌棒攪
　拌 30 秒即可，溫溫地喝上一口～非常舒
　服唷！

香料毛豆

材料

冷凍毛豆	1 包
蒜末	2 大匙
綜合香料	各 1 茶匙

做法

① 冷凍毛豆退冰，撒上蒜末、胡椒粉以及綜合香料後攪拌均勻。

② 靜置 15 分鐘讓香料入味，就是最方便好吃的下酒菜。

魚丸湯

材料

高湯	1,000ml
好吃魚丸	1／2 斤
胡椒粉	適量
香菜	適量
芹菜末	適量

做法

① 加熱高湯，加入魚丸煮熟。

② 起鍋前撒上香菜與芹菜末，灑點胡椒粉調味增香，這就是大人小孩都愛吃的魚丸湯了。

爸爸媽媽的微醺時光

在家也要悠閒的與自己浪漫的獨處，鹹鹹甜甜的台式醬味料理與露飛諾酒廠捷安提 Superiore 紅酒一同享用，花香、果香與單寧的優雅口感撫慰了無法出門、平日繁忙工作的大人，此款好酒也是調製香料溫紅酒的好選擇，讓你在家便可享受「義」國風情與 DIY 的樂趣。

露飛諾酒廠／捷安提 Superiore 紅酒

整座城市都是露營好所在……

華中露營場是城市中少見，規劃完整又兼具豐富生態的營
地，還沒做好心理準備的朋友們，也能輕鬆體驗露營生活。
心動了嗎？快來體驗一下城市露營的樂趣吧！

親子間的甜蜜負擔，又愛又想欺負他

　　台灣這些年露營風氣盛行，好友總在半年前就約好了每個月的露營活動，若遇上大雨取消，孩子們總是失望得不得了。若是連著好些日子沒辦法露營，這時候我們就會到離家5分鐘路程，位在河濱公園腹地內的「華中露營場」過過乾癮。即使設在城市中，但是因為規劃完整加上園區內生態豐富，向來就是露友們很喜歡的場地。

　　露營不一定得到山上或海邊，有時就只是單純地想走出去享受一下陽光的美好、青草花香的舒適、還有可以暫時拋下一切的放空時刻。在這裡露營，清晨能聽到鳥叫聲，天色漸亮後，水鳥們也都開始出來活動，營區裡的自然生態可說十分豐富，另外像是入夜後的蛙鳴、松鼠及攀木蜥蜴等，有時甚至還能看到溪蟹的蹤影。

　　入夜後，河岸夜景為營地換上了美麗的華服，跨年夜更是擠滿觀賞101煙火的人潮。華中橋有腳踏車租借服務，可以沿著河堤騎單車到大稻埕，享受美食及感受老台北文化，甚至可以在大稻埕搭乘渡輪到淡水看夕陽，在淡水吃了晚餐再回家。

　　心動了嗎？快來華中露營場體驗一下城市露營的樂趣吧！

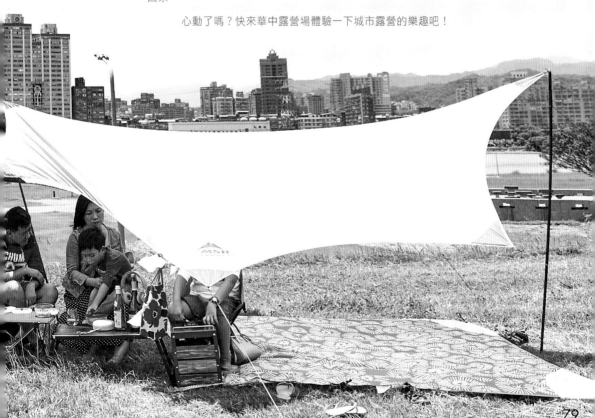

親子間的甜蜜負擔，又愛又想欺負他

　　小樹是個心智成熟、敏感又好強的孩子，總期望自己跟哥哥一樣是個大孩子，尤其是一群大孩子在遊戲時，小樹為了表現自己也是大孩子，因此常跟大家起爭執。就像來到華中露營場，只見他開心地跟哥哥玩在一起，一個轉身，兩個就又吵起來了！小樹總是哭哭啼啼地說：「媽媽，哥哥欺負我！」，花寶跟大孩子們總得無奈地跟我解釋前因後果，甚至會來告狀說小樹怎麼搞破壞。

　　小樹哭著一直說：「媽媽，哥哥都欺負我！」我請他具體描述事情的經過，小樹說：「哥哥把黏黏草黏在我衣服上！」我看了一下，原來是花寶把小樹的 T 恤當成了畫布，用有絨毛的草黏在衣服上作畫，仔細一看其實是個可愛的笑臉，讓我忍不住噗哧一笑，我抱著小樹跟他說：「小樹，你知道嗎？哥哥其實是在施魔法，他用黏黏草黏了一個好可愛的笑臉，就是希望小樹可以天天開心、笑咪咪，我幫你把衣服脫下來，讓你看看好嗎？」小樹看了衣服後面的笑臉，也開心地笑了……。

　　大人間的溝通都會有語言的隔閡與落差，更何況是年齡有差距的孩子們，遇上孩子吵架時我都會提醒自己先聽聽他們怎麼說（當然前提是先讓自己深呼吸平靜心情），我發現花寶小樹兄弟倆吵架的原因時常都是因為不理解彼此的意思，或是小樹已經太過疲憊無法好好聽別人說話，這時候只要抱著小樹讓他稍稍睡一下，或是換個方式跟他溝通，就可以排解糾紛。

　　這對急性子的我來說也是一大考驗，既然都換了環境，當然更要提醒自己抬頭看看藍天白雲，大口呼吸新鮮空氣，待轉換心情之後，回著看看孩子們的糾紛，有時也挺有趣的！

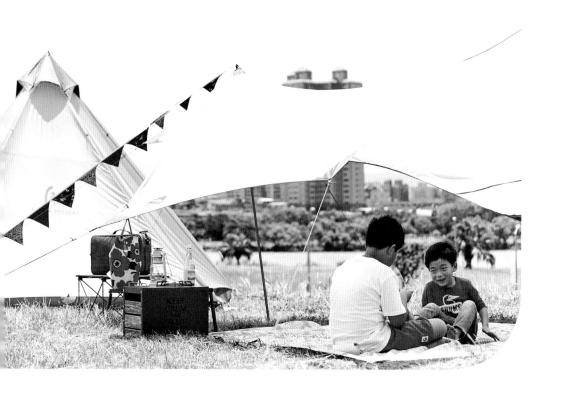

除草後的自然芬芳

「華中露營場」位於華中河濱公園和馬場町紀念公園的中間，我特別喜歡露營場裡的「風雨廣場」，在廣場上可以遠眺風景。此外，我最喜歡在除草後來這裡逛逛，每當除草機開始除草時，後面就會跟著許多要吃蟲的小白鷺、白鷺鷥和埃及聖䴉（因為草堆裡有蟲，除草機把草除掉的同時蟲會被看見，所以小白鷺、白鷺鷥和埃及聖䴉會跟在除草機後面吃蟲）。

「華中露營場」最特別的植物是鴨跖草，鴨跖草開著小小的藍色花朵，非常漂亮！至於在河濱公園可以玩躲貓貓、鬼抓人、紅綠燈、打水漂、散步和官兵捉強盜之類的動態遊戲，也可以坐著看書、躺著睡覺和哼歌做些靜態活動，是我們全家人假日最喜歡的地方呦！

好活動的輕便穿搭

由於「華中露營場」樹蔭不多，我通常會選擇寬鬆的純棉衣物，外搭透氣的帽子，尤其別忘了多準備一條純棉的手帕，既可用來幫孩子擦汗，手帕還能沾濕擦臉，在炎熱的天氣裡可是非常消暑的好用小物呢！

孩子的扮家家酒時光

只要有孩子的地方，扮家家酒就是永遠不敗的遊戲！在沒有玩具可玩的狀況下，找孩子一起扮家家酒，絕對是最棒的選擇，把你的料理桌讓給孩子們，讓孩子可以盡情發揮創意，享受角色扮演的樂趣。

我最喜歡扮演孩子，就用平常孩子們不講理胡鬧的方式來刁難他們，讓他們感受一下當爸爸媽媽的苦與樂！

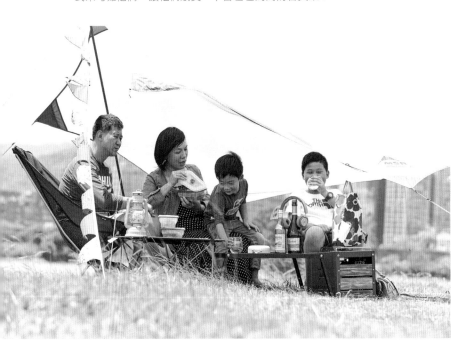

好物推薦！

既然是帶點野餐風情的簡單露營，好用的食物夾跟保鮮盒自是不貳之選了！

柳宗理不銹鋼沙拉夾

戶外的餐食一定要備上一把好用的夾子，柳宗理的沙拉夾不只用在夾取沙拉，晚上燒烤、早上煎蛋煎火腿，都是非常實用且順手的好物唷！

CHUMS 琺瑯保鮮盒 + CREO 軟式摺疊保鮮盒

保鮮盒式露營時必備的好幫手，我習慣使用的保鮮盒有兩款，一款是 CHUMS 可以重疊收納的琺瑯保鮮盒，使用完之後疊在一起，完全不占空間。另一款是 CREO 軟式摺疊保鮮盒，矽膠材質可以摺疊收納，而且具有極佳的密封性，就算湯湯水水也不擔心。

爸爸媽媽的微醺時光

不論是方便性、口感或價格都是此款紅白酒讓人愛不釋手的原因。充滿熱帶水果香氛的喜樂尼酒廠白蘇維濃白酒，與香料見長的東南亞料理和諧搭配，新鮮柔美的梅洛紅酒就算搭著海鮮一起享用也不顯突兀，反而能夠創造更多不同的味覺感受。

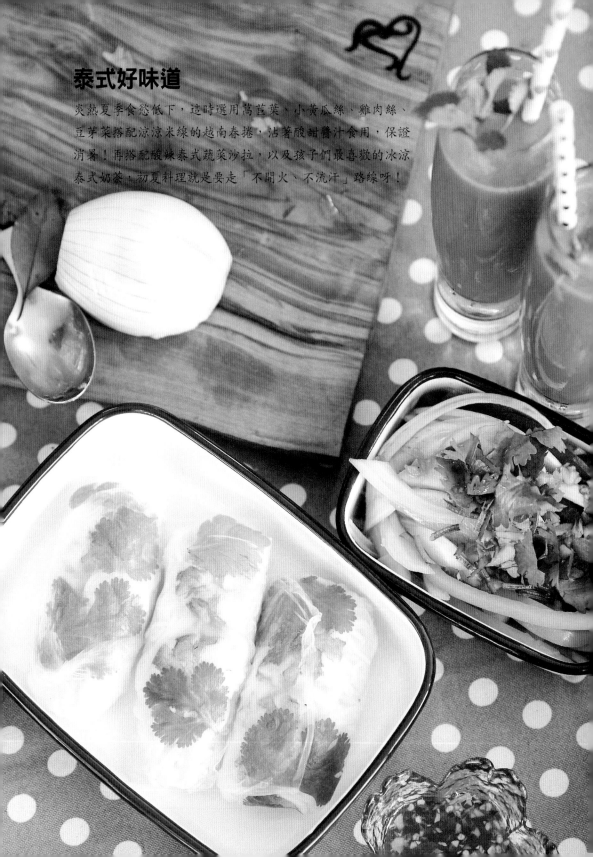

泰式好味道

炎熱夏季食慾低下，這時選用萵苣葉、小黃瓜絲、雞肉絲、豆芽菜搭配涼涼米線的越南春捲，沾著酸甜醬汁食用，保證消暑！再搭配酸辣泰式蔬菜沙拉，以及孩子們最喜歡的冰涼泰式奶茶。初夏料理就是要走「不開火、不流汗」路線呀！

泰式奶茶

材料

手標泰式茶	80g
煉乳	150g
水	1,000cc
冰塊	適量

做法

①鍋中倒入 1,000cc 清水煮滾再加入手標泰式茶煮 5 分鐘，將茶渣濾乾淨，茶湯留下備用。

②待茶湯放涼後加入煉乳，再倒入水壺中即可。

泰式蔬菜沙拉

材料

紅椒	1／2 顆
黃椒	1／2 顆
香菜	1 小把
洋蔥	1／4 顆

沙拉醬材料

檸檬汁	2 大匙
椰糖	2 大匙
蒜泥	2 大匙
魚露	2 大匙

做法

①先將沙拉醬材料放入容器中攪拌均勻備用。

②再將紅黃椒、洋蔥切成細絲，加入香菜攪拌均勻。

③將醬料淋在材料上，攪拌均勻後放置 10 分鐘待稍稍入味後再享用。此外，拌入小黃瓜、青木瓜絲、青芒果絲也很好吃唷！

越南春捲

材料（約 18 個）

越南米片	1 包
米線	1 小捆
熟蝦仁（對半切）	18 尾
小黃瓜	2 根
香菜	適量

沾醬材料

魚露	2 茶匙
檸檬汁	4 茶匙
蒜泥	1 顆
蜂蜜	2 茶匙

做法

①先將沾醬材料放入容器中攪拌均勻備用。

②將米粉燙熟瀝乾放涼，香菜洗淨瀝乾。

③米片的部份只浸開水 2～3 秒變軟，先將蝦子放在 1／3 處，加上香菜，最後加上煮熟的米線。

④放好內餡後，先從下方往上蓋，將兩側的皮往內折，再將整個春捲往後捲起即可。

露營好夥伴，COME ON.

因為早起，所以才有機會享受山林的療癒與美好，這不只是我跟
森林女神的約會，還是我跟孩子們的親密時光。

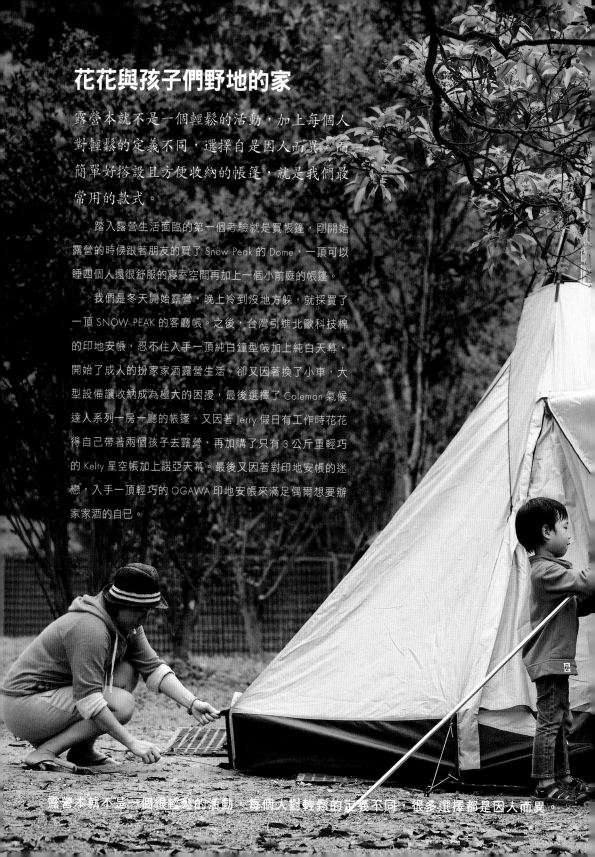

花花與孩子們野地的家

露營本就不是一個輕鬆的活動，加上每個人
對輕鬆的定義不同，選擇自是因人而異。而
簡單好搭設且方便收納的帳篷，就是我們最
常用的款式。

踏入露營生活面臨的第一個考驗就是買帳篷，剛開始
露營的時候跟著朋友的買了 Snow Peak 的 Dome，一頂可以
睡四個人還很舒服的寢室空間再加上一個小前庭的帳篷。

我們是冬天開始露營，晚上冷到沒地方躲，就採買了
一頂 SNOW PEAK 的客廳帳。之後，台灣引進北歐科技棉
的印地安帳，忍不住入手一頂純白鐘型帳加上純白天幕，
開始了成人的扮家家酒露營生活。卻又因著換了小車，大
型設備讓收納成為極大的困擾，最後選擇了 Coleman 氣候
達人系列一房一廳的帳篷。又因著 Jerry 假日有工作時花花
得自己帶著兩個孩子去露營，再加購了只有 3 公斤重輕巧
的 Kelty 星空帳加上諾亞天幕。最後又因著對印地安帳的迷
戀，入手一頂輕巧的 OGAWA 印地安帳來滿足偶爾想要辦
家家酒的自己。

露營本就不是一個很輕鬆的活動，每個人對輕鬆的定義不同，很多選擇都是因人而異。

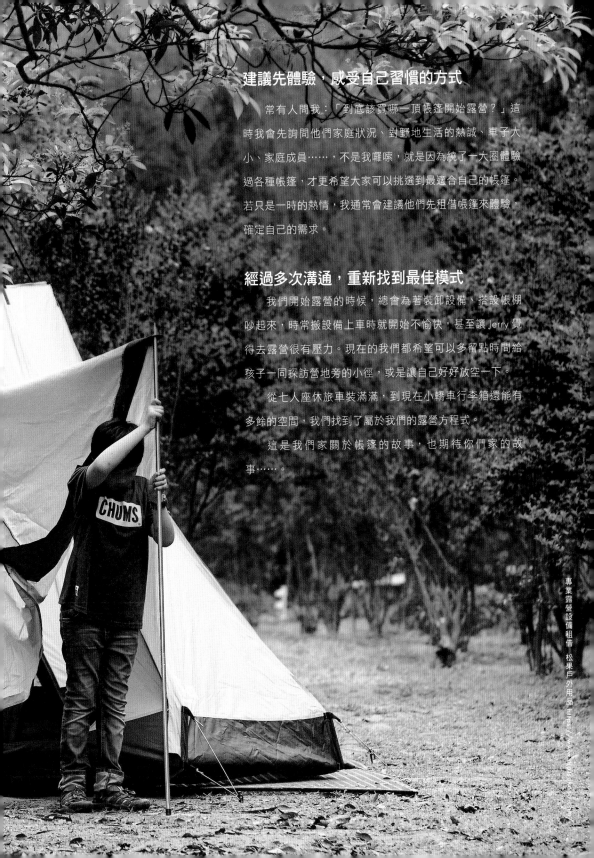

建議先體驗，感受自己習慣的方式

　　常有人問我：「到底該買哪一頂帳篷開始露營？」這時我會先詢問他們家庭狀況、對野地生活的熱誠、車子大小、家庭成員⋯⋯，不是我囉嗦，就是因為繞了一大圈體驗過各種帳篷，才更希望大家可以挑選到最適合自己的帳篷。若只是一時的熱情，我通常會建議他們先租借帳篷來體驗，確定自己的需求。

經過多次溝通，重新找到最佳模式

　　我們開始露營的時候，總會為著裝卸設備、搭設帳棚吵起來，時常搬設備上車時就開始不愉快，甚至讓Jerry覺得去露營很有壓力。現在的我們都希望可以多留點時間給孩子一同探訪營地旁的小徑，或是讓自己好好放空一下。

　　從七人座休旅車裝滿滿，到現在小轎車行李箱還能有多餘的空間，我們找到了屬於我們的露營方程式。

　　這是我們家關於帳篷的故事，也期待你們家的故事⋯⋯。

專業露營設備租借 松果戶外用品 https://www.pinecone.com.tw

露營必備工具

工欲善其事，必先利其器，出門在外就是樣樣不方便，但是只要預先做好準備，你也能充分享受露營的美好時光唷！

想要開始露營的朋友，採買了帳篷之後，再來要問的就是：「那我還要準備什麼？」通常我會建議大家先準備幾項必要的設備：充氣床墊、桌椅、行動廚房及野餐墊。

必備
1

充氣床墊

在買完帳篷之後，我通常會建議大家一定要先買充氣床墊，雖說是要體驗野地生活，但如果露營總沒辦法好好睡，也會澆熄對露營的熱情，因此建議大家一定要先挑選適合的充氣床墊！市面上的床墊很多種，從 5～10 公分的單人床墊，一直到 20 公分厚的大型充氣床墊，收納方式跟體積各有不同，大家可以到露營用品店體驗嘗試後再做選擇。

必備
2

桌椅

露營的桌椅選擇真的是五花八門，大致上分為高桌椅和低桌椅。如果家中有長輩，或是家裡有人有腰椎受傷的問題，建議大家選購高腳的桌椅，起坐的時候比較不費力。

至於花花選擇 40 公分的桌椅，主要是方便孩子們吃飯，再來就是花花喜歡低桌腳營造出來的優閒感受，一樣還是建議大家可以依自己的喜好選擇適合的桌椅。

必備
3

野餐墊

花花習慣在帳篷前面鋪上一塊稍大的野餐墊，除了可以將私人物品還有備品放在野餐墊上以免弄髒，也可以讓孩子在盥洗之後脫了鞋子踩在乾淨的野餐墊上玩個靜態的睡前遊戲。

好天氣的時候也可以鋪在樹蔭下，讓孩子迎著微風睡個午覺，也是個很幸福的享受唷！

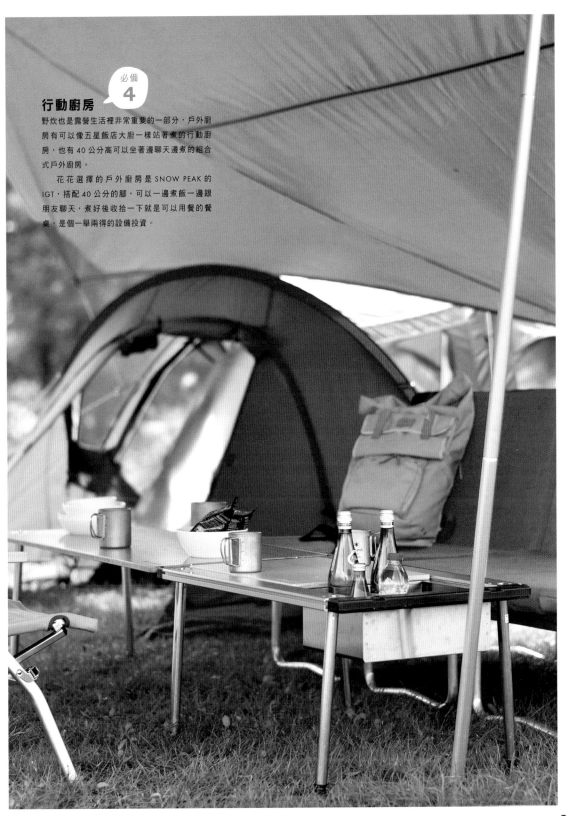

行動廚房

野炊也是露營生活裡非常重要的一部分，戶外廚
房有可以像五星飯店大廚一樣站著煮的行動廚
房，也有 40 公分高可以坐著邊聊天邊煮的組合
式戶外廚房。

　　花花選擇的戶外廚房是 SNOW PEAK 的
IGT，搭配 40 公分的腳，可以一邊煮飯一邊跟
朋友聊天，煮好後收拾一下就是可以用餐的餐
桌，是個一舉兩得的設備投資。

真心推薦！讓露營更便利⋯⋯

荷包尚算寬裕的營友們，花花真心推薦大家一定要準備以下這些好東西，包管好玩又好用唷！

很多人看到花花每次露營時的設備，再看到我家 1800cc 的小車，都會覺得十分不可思議，懷疑我到底是怎麼把所有設備塞進車裡的？花花當然有些收納小技巧，讓自己更方便而有系統的收納所有的東西。

便利
1

Snow Peak 碗籃

Snow Peak 的碗籃除了可以晾碗，還是最好的食材收納幫手，三層的空間，最上層擺放會惹蚊蟲的食材，中間晾碗，下層晾鍋子。花花還加購了一片兩單位的木板放在碗籃上方，除了可以擺放醬料瓶罐，還可以將我必備的野餐籃放在碗籃上，增加收納性。

便利
2

特福套鍋組

花花對鍋具組有很高的要求，一個 24 公分深鍋、一個 24 公分平底鍋、再加上 18 公分湯鍋的不沾鍋套鍋組，就算是備上二到三家人的餐食，煎煮炒炸都沒問題，加上特殊設計的可拆卸式手把，讓收納更加便利，花花還會把平常用的飯碗收納在小鍋內節省空間，這真的是花花露營這麼久以來最滿意的一組套鍋。

便利
3

野孩子過夜包

露營的朋友都知道,晚上帳篷裡面光線不足,太深的包包時常得整包倒出來翻,一堆亂糟糟的衣服散落在帳篷裡,常得等到天亮了才能收拾。

感謝知名露營團體野孩子的團長 Sunny,每周露營的他特別找了廠商合作設計了這一款適合露營的過夜包,行李箱上開的設計讓所有衣服一目了然,加上旁邊暗袋的設計,不容易找的內褲、襪子都有自己的家,再加上一個可以分門別類放置沐浴用品、盥洗用品、以及毛巾的盥洗包,所有的東西都有了固定的位子,還附上一個防水的污衣袋,髒衣服再也不用隨便找個塑膠袋裝,完全是為露營客設計的好物,對收納控的我來說,真是解決了長久以來的困擾呢!

便利
4

竹製糧杯

很多人十分煩惱沒有電鍋怎麼煮白飯?偶然的機會在網路上看到這個竹製糧杯,一個杯子剛好煮一碗白飯,我們一家四口就用四個杯子,隔水蓋鍋煮 20 分鐘,香 Q 的白飯就完成了!竹製糧杯帶著舒服的竹筒香而且清洗容易,吃完飯後把糧杯洗乾淨,馬上變身為杯子,一物三用,這可是花花超喜歡的露營小物。

便利
5

UNIFLAME 叉匙筷餐具組

花花在開始露營時就入手了這一套叉匙筷餐具組,由於好辨識再加上完整收納的圓筒,增加收拾的方便性。花花還會在餐具桶中放進了一把小刀、飯匙、紅酒開瓶器以及一把刨刀,再也不擔心忘了這些小東西。

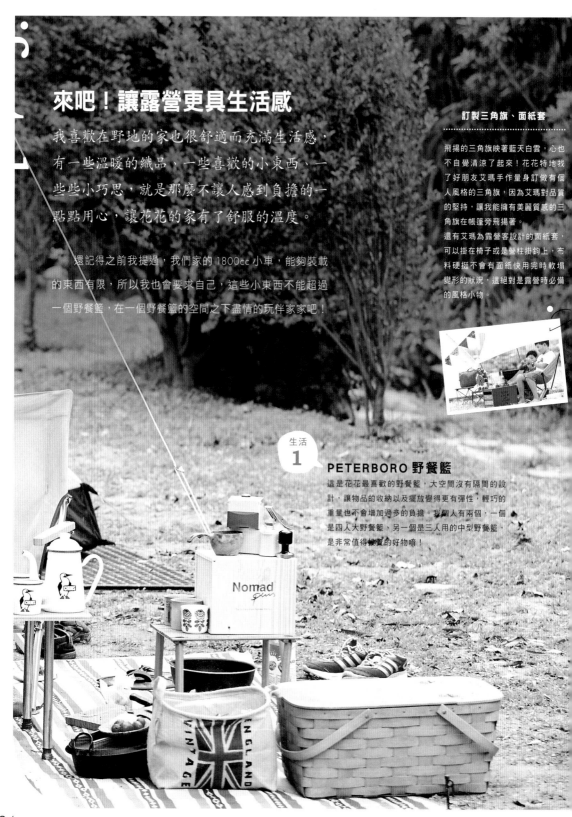

來吧！讓露營更具生活感

我喜歡在野地的家也很舒適而充滿生活感，
有一些溫暖的織品、一些喜歡的小東西、一
些些小巧思，就是那麼不讓人感到負擔的一
點點用心，讓花花的家有了舒服的溫度。

還記得之前我提過，我們家的 1800cc 小車，能夠裝載
的東西有限，所以我也會要求自己，這些小東西不能超過
一個野餐籃，在一個野餐籃的空間之下盡情的玩伴家家吧！

訂製三角旗、面紙套

飛揚的三角旗映著藍天白雲，心也
不自覺清涼了起來！花花特地找
了好朋友艾瑪手作量身訂做有個
人風格的三角旗，因為艾瑪對品質
的堅持，讓我能擁有美麗質感的三
角旗在帳篷旁飛揚著。

還有艾瑪為露營客設計的面紙套，
可以掛在椅子或是營柱掛鉤上，布
料硬挺不會有面紙快用完時軟塌
變形的狀況，這絕對是露營時必備
的風格小物。

生活
1

PETERBORO 野餐籃

這是花花最喜歡的野餐籃，大空間沒有隔間的設
計，讓物品的收納以及擺放變得更有彈性，輕巧的
重量也不會增加過多的負擔。我個人有兩個，一個
是四人大野餐籃，另一個是三人用的中型野餐籃，
是非常值得投資的好物喲！

桌巾、餐墊

我會在永樂市場挑選各種花色的零碼布當作桌巾，露營時只要將不同花色的桌巾鋪上，就會感覺像是換了個心情一般。各色餐墊也是很值得投資的小物，把餐食放在餐墊上，就會有不同的質感唷！桌巾跟餐墊折起來不佔空間，我有時還會多帶幾塊出門搭配，拍起照來也會更有感覺呢！

咖啡機

跟花花露營過的朋友都知道，我希望可以盡量減少電器產品的使用，但總會有喝膩了手沖咖啡，想來一杯香濃的拿鐵的時候，這時 Nomad 咖啡機就會是我的最佳選擇，簡單手壓就可以作出一杯香醇的濃縮咖啡，覆蓋一層美麗金黃色泡沫的濃縮咖啡裡，倒入一份牛奶，一天就從這裡開始了！

琺瑯杯壺

顏色鮮艷好看的琺瑯杯壺，一直是露營客的最愛，上面印著 Chum 招牌 Booby 的琺瑯壺，是孩子們的最愛，拿來煮水或是裝盛飲料，都是好看又方便的選擇。只是琺瑯杯會導熱，不適合裝熱水，所以花花通常只有夏天拿出來使用。

橄欖木砧板、木盤

冷冰冰的不銹鋼餐具雖然方便，但就是少了一點味道。所以我通常會放進一兩塊橄欖木砧板或是木盤，無論是切菜、當隔熱墊、擺放餐食水果、甚至是放上在營地撿到的果實小花都會為你的露營增加一些不同的樂趣唷！

松德哨子葡萄酒器

少了杯腳的松德哨子葡萄酒器，在營地裡大大降低被打翻的風險，加上精緻的木盒保護，這是花花在夜裡跟大家賞酒聊天時的最愛，薄透的玻璃，無論是倒入豔紅紅酒或是透亮白酒，都美得讓人先醉了一回。PS. 這款杯子雖然可以單買補充，若是對於照顧玻璃杯覺得有壓力的朋友，採購之前還是要三思唷。

B&O 藍芽喇叭 & 藍芽耳機

早晨的 Ann Sally 的 Hallelujah，或是夜裡路易士 · 阿姆斯壯的 Hello, Dolly！讓自己沉浸在音符中放空休息是多幸福的事呀！我向來喜歡舒服輕鬆的音樂，因此在中頻與低頻的部分層次分明而細膩的歐洲喇叭一直是我的首選，丹麥經典品牌 B&O 一直是皇室指定御用，這幾年設計了一系列藍芽商品很適合戶外使用。

通常我還會帶著藍芽耳機，在入夜後或是清晨，可以讓自己與音樂共處在大自然的氛圍裡，享受音樂又不會打擾到今晚的鄰居們，花花可是個有禮貌的好鄰居呢！

偶爾～媽媽也想偷懶放空

煮婦有時也會遇到瓶頸，不知道要煮什麼的時候，甚至擺明就是想罷工偷懶，但就算再懶惰，總不能把孩子們給餓著了，所以這時候，就是請出露營好朋友來幫忙的好時機了……。

林柏好食 - 各式火鍋湯底

看到這個品牌名就知道老闆十分堅持「一定要好吃」！

林柏好食的麻辣鍋，香麻不辣，溫醇有層次，搭配滑嫩的鴨血，真是超完美的組合！因緣際會認識林柏先生，才知道這個鍋底會這麼好吃的原因。挑剔的林柏到迪化街裡四處找尋辣度適中但香氣飽滿的各味材料，加上身為工程師出身的堅持，一定的時間一定的溫度，若稍有差池就整鍋倒掉絕不手軟，堅持手工製作，每一包都是林柏先生的心血。

林柏好食的好食袋，除了鍋底還為大家備了四人份的火鍋料，精選的各樣食材，分量多到一家四口根本吃不完！除了麻辣鍋，還有酸菜白肉鍋也是好吃的沒話說，酸甜香醇的湯頭，連不愛吃飯的孩子都能輕鬆吃上一大碗呢！

每當花花想偷懶的時候，就送上一鍋林柏的用心好料理，一鍋酸菜白肉鍋給孩子，另一鍋麻辣鍋讓大人享用，尤其是微涼的夜裡，身子暖了心也暖了！

阿虎嬤 - 芋肉包

三水市場裡其實臥虎藏龍，要沒兩把刷子可別想在市場裡生存。三水市場許多知名的熟食商家，花花喜歡材料樸實但有著濃濃古早風味的阿婆油飯、大豐魚丸店的純鱈魚丸還有各式香噴噴炸物、淞品土雞的鹽水雞和甘蔗雞……，但最常光顧的還是阿虎嬤家！在三水市場裡忙碌著的是阿虎嬤的孫女，令人驚喜的芋肉包，薄薄的芋粿皮裡面包著滿滿的豪氣芋頭塊和著阿虎嬤媳婦自製的油蔥以及絞肉，真的是小肉包大滿足，連不吃芋頭的花寶也喜歡，所以在花花想偷懶的時候就會出現在營地的早餐上！除了芋肉包還有蘿蔔糕，早上起來熱鍋煎赤赤的蘿蔔糕，就是孩子們最愛的方便早餐。

林柏好食
電話 :(02)2308-1226
加 LINE 帳號 :@linbo

阿虎嬤 - 芋肉包
新北市新莊區豐年街
豐二巷 39 號 1 樓
02 2201 2005

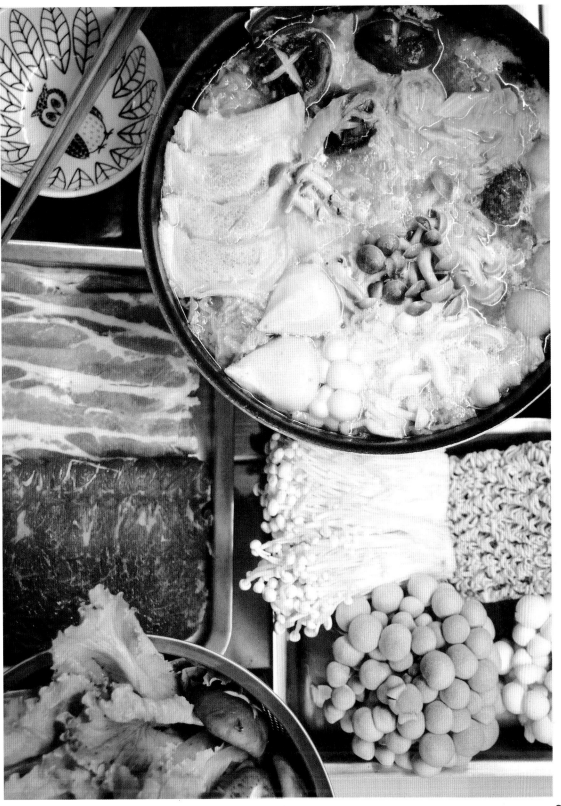

走吧！租台露營車
到優勝美地探險去

愛露營的花花一家人，到了優勝美地怎麼能錯過這個好機會？特
別是 Jerry 和兩個孩子一直對露營車有著滿滿的期待，這下子終
於可以讓他們圓夢了。

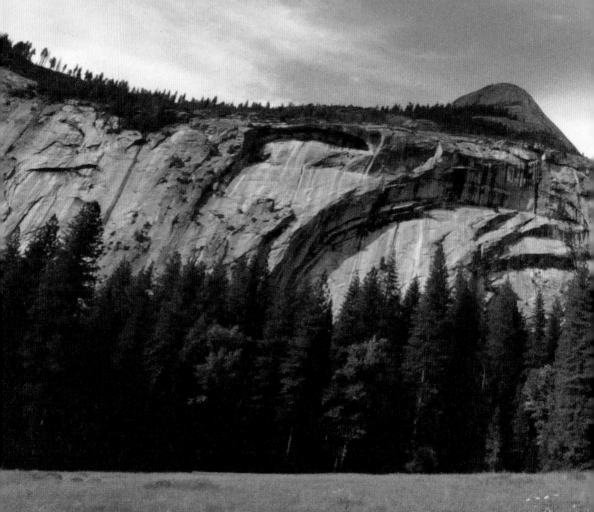

美西露營車出租兩三事……

美國地大物博，單單前往一個營地就有許多需要注意的地
方，選擇交通工具就是一件大事，且看花花如何排除萬難，
成功踏上優勝美地，歡喜玩透透……

愛露營的花花一家人，到了優勝美地怎麼能錯過這個好機會？特別是 Jerry 和兩個孩子一直對露營車有著滿滿的期待，這下子終於可以讓他們圓夢了。

一開始先是尋找出租露營車的通路，這才發現可以透過兩種方式租到露營車，第一個方式是找尋專業的露營車出租通路，第二個就是透過仲介平台尋找提供自家露營車出租的車主。

在美西專業的露營車出租通路很多，我們在優勝美地最常看到的就是 CRUISE AMERICA、APOLLO，以 25～32 呎的車款，一天的租金大約是美金 500～900 元，依照你要的車款、規格、配備有所不同。

另外一個途徑就是在仲介平台尋找露營車主，由於大家買了露營車之後不一定每周都會開去露營，當露營車在家閒置時就可以提供需要的人使用，價格親民很多，大概是美金 100～300 元。以下是花花為大家整理出來的優缺點比較：

專業露營車出租公司		仲介平台尋求車主	
優點	缺點	優點	缺點
①車況以及維修狀況較有保障。②選擇配件齊全（例如枕頭、被子、廚具、杯碗筷等）。③據點多。④遇到突發狀況有客服電話可以詢問並提供處理。	①費用高②只能就上下班時間取還車，非營業時間需要加價。	①價格親切。②取車時間可以跟車主商量。	①無法在照片上判斷車況，如果到了現場發現是台很舊的老車，或是跟網路照片完全不同，就只能兩手一攤。②配件選擇有限，一般無法提供附加服務。③若臨時遇到狀況只能聯絡車主。
MOTERHOME（提供各大露營車租車資訊比較）http://www.motorhomerepublic.com/ CRUISEAMERICA https://www.cruiseamerica.com APOLLO http://www.apollorv.com/		露營車仲介平台 http://rvshare.com/rv-rental/seattle/wa	

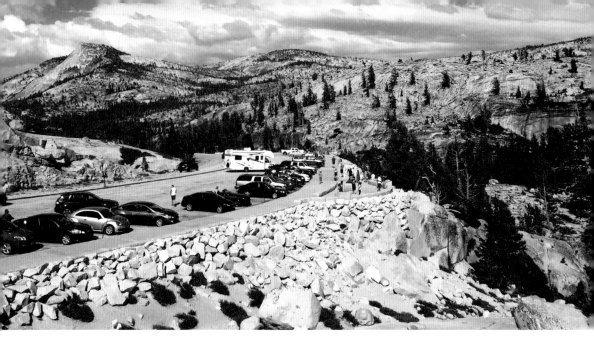

睡在公路上，美國露營之行的首夜……

仗著我妹夫 Jacky 在美國攻讀博士時曾經兼差開遊覽車，因此我們大膽的到了 RV SHARE 上租車，由有經驗的 Jacky 跟車主溝通取車以及露營車的狀況。

到了取車當天，擔心孩子們太鬧，就請兩位爸爸去取車，我們則是帶著孩子去 TACO BELL 吃晚餐等待。那天從四點多一直等到快七點全無音訊，我們一度以為這兩個爸爸是不是被車主綁架了……，一直到了看到 26 呎的露營車燈照進 TACO BELL，我們才終於安心（實際上是在 TACO BELL 待太久，一杯可以重複續杯的冷飲已經去添了第三次，自己都感覺不好意思了……）。

看到露營車，大家興奮得又叫又跳，果然真的很大，跟一台公車一樣大，先在車頭拍張照片，之後就興奮地跳上車巡視三張床、浴廁跟化妝台、廚房冰箱（廚房裡有烤箱、瓦斯爐、微波爐、咖啡機、熱水壺），真的就像是把飯店房間裡的設備濃縮在一台車上，車上還有一張搖搖沙發椅。

一家人開心地先到超市買一些備品，到了要買東西時才發現問題來了，從沒租過露營車的我們，完全沒想到露營車不像飯店或民宿，雖然有廚房但沒有鍋具跟杯碗叉匙，雖然有床鋪但沒有枕頭棉被，雖然有浴廁但不提供沐浴用品以及備品，之後回國上網查了才知道，這些備品在專業的露營車租賃是會提供的，因為我們是透過仲介平台，加上我們沒有事先詢問，因此就甚麼都沒有。

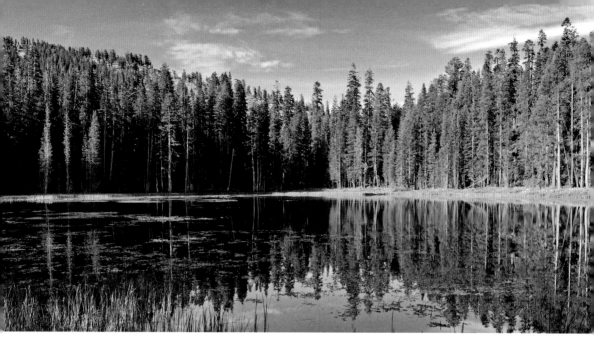

　　還好美國的超市裡甚麼都有，而且價格便宜又實惠，我們買了一組美金 10 元的鍋子，幾條便宜的被子，再加上微波爐食品、很多的泡麵、吐司、蛋、牛奶、果汁、優格、水果、零食……，這時候問題又來了，妹夫說剛才車主有提醒，車子要停放在合法的地方，以免受罰。到底哪裡是合法的地方？已經八點了我們也不可能現在上優勝美地，再加上我們發現有些行李可能還是帶在身上比較保險，所以妹夫只好硬著頭皮打電話給車主，詢問是否可以拿個行李，再把車停在他們家？車主很客氣的說他們已經睡了，不方便讓我們拿行李，但露營車停在他家門口就行，於是我們一家人就這樣睡在路邊，度過我們在露營車上的第一夜。

　　在露營車上的第一夜，大人小孩都非常的興奮，妹夫也跟我們分享，之所以領車拖了那麼長的時間，就是因為車主很細心的將儀表板上每個功能、加上車子使用清洗處理等等可能發生的狀況，鉅細靡遺地交代清楚，從開車的監視器、車用導航、面板警示、倒車顯影、後視鏡使用，一直到停車定位、如何打開車用餐廳、如何架設活動的寢室、主副電瓶功能檢視、車用循環檢視、透氣窗以及循環扇使用、冷氣、廚房用具使用、加上最重要的汙水處理，整台自走式露營車認真說來還真的很複雜，當然那也是因為我們運氣很好遇上一位負責又熱心的車主，讓我們在這趟旅程可以放心的好好享受優勝美地的大山大水。

清理排泄物，天下第一煞風景的糗事

　　領到露營車後大家最興奮的一件事莫過於隨時都可以上洗手間，大家開心放肆地享受著這個福利。但在第二天下午，我們最不希望的事情發生了，竟然車內開始有廁所的味道傳出來，Jacky 到了檢測儀表板確認後發現，我們的污水槽（就是馬桶的穢物）已經 3 ／ 4 滿了，但因為已經到了該離開國家公園的時間（為何第一天晚上就得離開國家公園，又是個精彩到不像話的故事，請容下一段再說），明明有露營車的我們，必須要有廁所管理辦法，就是只有小孩可以沒有時間限制的使用洗手間，大人們得在加油站跟休息站解決。所以離開國家公園後第一件事就是找個休息站，採買兼上洗手間，還好當晚我們的露營車暫停在飯店停車場，飯店很貼心地讓我們使用公共的廁所，但隔天一大早進入公園的第一件事，就是尋找可以清理污水的地方。

　　所以，我們一進國家公園第一件事，又是找服務中心詢問去哪裡排污水，十分順利的在 Yosemite Valley 的 Curry Village 找到了 Dumpling 的標示，將污水管接上後把穢物排進水肥槽內。美式拖車其實非常貼心，接上管子打開開關就可以輕鬆地將污水槽所有髒東西排掉，第一道會先排水肥，再來是水槽跟洗手台的廢水，最後還要記得利用車內乾淨的蓄水將排汙管沖乾淨，接著把排汙管藏進車後的空間，再將蓄水槽裝滿就大功告成了。後來才發現只要是服務中心都會有 Dumpling 的標示，可能是我們第一天被臭到了，之後只要遇到排污水的地方，我們無論如何都要去排一下，才會感覺心安。

　　在我們這趟優勝美地的露營車體驗之後，我們討論若是下回還有機會，應該會選擇租拖車而不是自走式的露營車，主因是優勝美地裡面的路都不寬，尤其是夏天才開山的區域，我們為了安全其實都盡可能地慢慢開，但也因為這樣，導致時常我們車後常常一排好幾台受不了我們的龜速想要超車的車輛，當然我們盡可能在可以靠邊的時候讓其他車輛先行通過，但還是時常擋了很多台車；或是遇到因為路不熟走錯岔路，為了迴轉多開十幾英哩路的窘境。若是拖車，就可以在到了營地後先把拖車就定位，開著休旅車暢遊優勝美地，會更具機動性，不過旅行就是這樣，每一個突發狀況都是難忘的回憶，同時也考驗著我們笑看人生的能力。

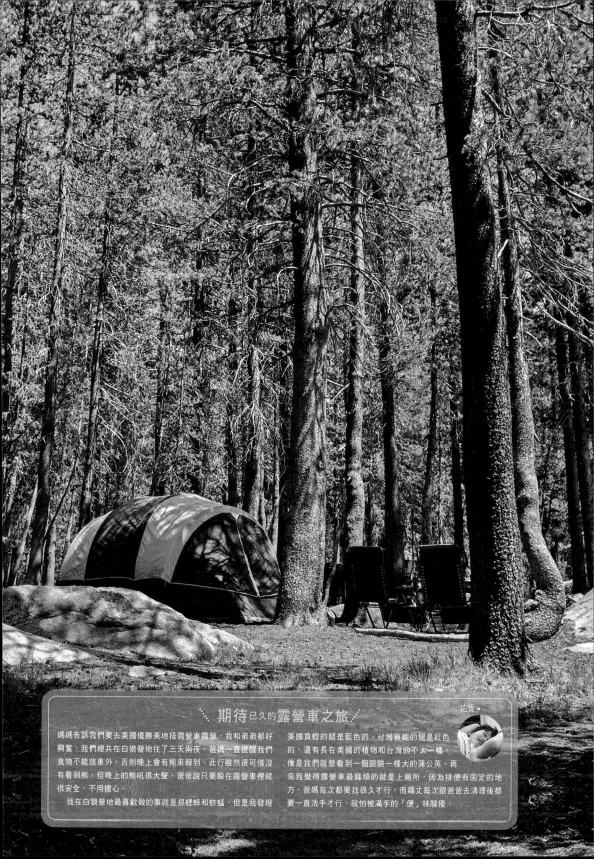

期待已久的露營車之旅

花賓

媽媽告訴我們要去美國優勝美地搭露營車露營，我和弟弟都好興奮，我們總共在白狼營地住了三天兩夜，爸媽一直提醒我們食物不能放車外，否則晚上會有熊來報到。此行雖然很可惜沒有看到熊，但晚上的熊吼很大聲，爸爸說只要躲在露營車裡就很安全，不用擔心。

我在白狼營地最喜歡做的事就是抓蟋蟀和蚱蜢，但是我發現美國負蝗的腿是藍色的、台灣負蝗的腿是紅色的，還有長在美國的植物和台灣的不太一樣，像是我們就曾看到一個跟臉一樣大的蒲公英。再來我覺得露營車最麻煩的就是上廁所，因為排便有固定的地方，爸媽每次都要找很久才行，而姨丈每次跟爸爸去清理後都要一直洗手才行，就怕被滿手的「便」味騷擾。

如何搶到優勝美地最佳賞景點

接下來花花將要告訴大家，我們一行人如何在人生地不熟
的異鄉，眾志成城地在優勝美地成功搶到營位的精采故事，
也祝福未來將前往該地露營的朋友們，人人都可搶到秒殺
營位唷！

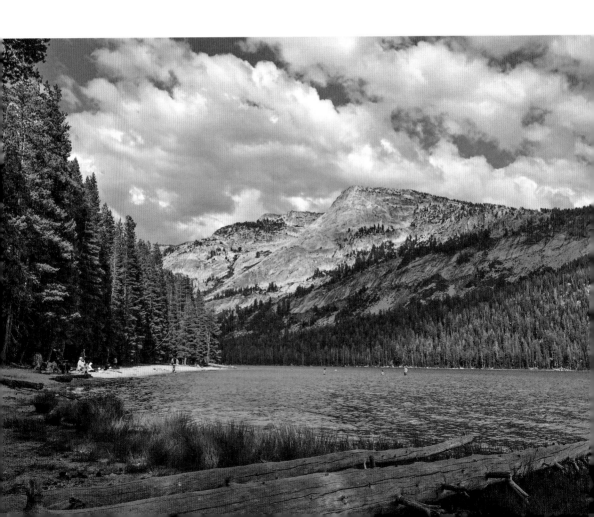

　　優勝美地的露營車營位真的是一位難求，一開始我們天真的以為，有了露營車，隨意停在路邊就能睡，後來才知道露營車有固定營地，晚上隨意停在公園裡，除了怕會被熊攻擊，抓到還會重罰。

　　我們抵達優勝美地已經近中午，抵達後的第一件事就是到服務中心詢問營位狀況，國家公園服務員告訴我們雖然當天沒有營位，但有四個營地不是採預約制，First-come, first- served，我們可以明天一早過去試試看，這之中只有 White Wolf 提供 27 呎的露營車營位、Porcupine Flat 只提供 24 呎露營車，所以 White Wolf 就是我們唯一的選擇。

　　晚餐後我們就將露營車開出國家公園。記得在上山的途中看到幾家民營的露營場，心想就去碰碰運氣吧！途經 Yosemite Cider Lodge 時，妹夫 Jacky 下車詢問離這裡最近的營地在哪兒？沒想到他告訴我們如果願意，可以停在他的停車場，除了提供我們加水的服務，也可以跟其他房客一樣使用飯店公共設施，費用是一晚美金 50 元。因此我們就在這個離公園 20 分鐘車程的飯店暫留一晚，打算明天一大早就要衝進國家公園裡面搶營位。

　　一早往 White Wolf 前進，約一個小時抵達營地，一人拿登記表，另一個去營地裡尋找營位，果然就有三四個空營位，火速決定想要的位子，把登記表填妥夾在號碼牌上面，終於今晚我們可以在優勝美地國家公園過夜了！搶到營位後，我親愛的妹妹問我，為什麼一定要這麼刺激的搶這個位子？我很不好意思地告訴他，因為我很希望可以遇到熊……哈哈哈哈哈哈！

　　這就是我們在優勝美地搶營位的精采故事，希望大家都可以順利的在優勝美地搶到秒殺營位唷！

★營地訊息★

1. 優勝美地會不定期更改 without reservation 營地，出發前大家可以上官網查詢（https://www.nps.gov/yose/planyourvisit/nrcamping.htm）

2. Yosemite Cider Lodge 上方有一個可以停 25 呎 RV 車的營地 Indian Flat Campground，有朋友要去優勝美地露營也可以參考一下唷！（http://www.indianflatrvpark.com/rates.htm）

優勝美地私房秘徑大公開

優勝美地處處是風景，花花此行除了不錯過重要景點以外，也想跟大家分享一些意外發現的秘密花園啊！

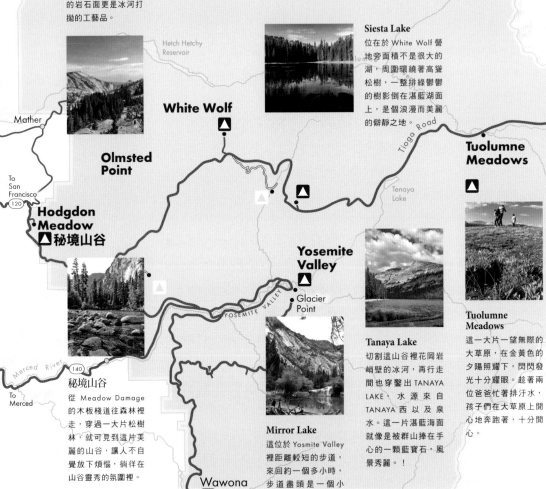

Olmsted Point
在 Tioga Road 路上不容錯過的景點，OLMSTED POINT 以一位藝術家命名，地理位置正好可以瞭望 TENAYA 峽谷，平滑的岩石面更是冰河打拋的工藝品。

Siesta Lake
位在於 White Wolf 營地旁面積不是很大的湖，周圍環繞著高聳松樹，一整排綠鬱鬱的樹影倒在湛藍湖面上，是個浪漫而美麗的僻靜之地。

Tuolumne Meadows
這一大片一望無際的大草原，在金黃色的夕陽照耀下，閃閃發光十分耀眼。趁著兩位爸爸忙著排汙水，孩子們在大草原上開心地奔跑著，十分開心。

秘境山谷
從 Meadow Damage 的木板棧道往森林裡走，穿過一大片松樹林，就可見到這片美麗的山谷，讓人不自覺放下煩惱，徜徉在山谷靈秀的氛圍裡。

Mirror Lake
這位於 Yosemite Valley 裡距離較短的步道，來回約一個多小時，步道盡頭是一個小湖，湖中映著後方的山壁的倒影，感覺十分愜意。

Tanaya Lake
切割這山谷裡花岡岩峭壁的冰河，再行走間也穿鑿出 TANAYA LAKE，水源來自 TANAYA 西以及泉水。這一片湛藍海面就像是被群山捧在手心的一顆藍寶石，風景秀麗。！

圖片來源：優勝美地國家公園處
www.nps.gov/yose/planyourvisit/maps.htm

優勝美地國家公園是個遺世的仙境，Yosemite Valley 周圍的山根本就不是山，美麗的超大花崗岩峭壁，就像是用利斧劈鑿出來的。從天而降的美麗瀑布，由於高度的落差，湍急的水流遠遠看去，就像一條從天而降的白色絹絲，在空中漫舞飄下虛空。這些瀑布岩壁全繞在 Yosemite Valley 周圍，鍾靈毓秀的山谷，美得像仙境，幸運的是這裡離都市不遠，但不太幸運的是這裏太美太方便，離都市又太近。所以 Curry Valley 的露營場其實很像難民營，Yosemite Valley 裡車多到讓人傻眼，想搭遊園車，連個車位都搶不到。

　　其實，優勝美地國家公園大致可以分成幾個區域：

　　1.Yosemite Valley

　　2.Tioga Road 沿線，包括 Tuolumne Meadows 到 Tioga Pass

　　3.Wawona 和 Mariposa Grove

　　4.Glacier Point Road 沿線和 Glacier Point

　　我們待的時間不長，再加上膽小的我們只敢龜速的開著我們龐大的露營車，所以只玩了前兩個區域。鍾靈毓秀的 Yosemite Valley 山谷，還有只開放夏季時間的 Tioga Road，沿途的壯闊美景讓人無法相信這是在人間，光是這兩個區域就可以待上好幾天。

　　建議大家可以先到 Yosemite Valley，把車停妥後搭遊園公車，可以在松樹林中吸收大自然的芬多精，可以挑選幾個步道練練腳力，或者是尋找森林盡頭的鏡湖，在鏡湖旁玩水野餐，當然還有我們跟著旅人的腳步找到的秘境山谷，Yosemite Valley 若是要認真地玩耍，得花上好幾天的時間呢！

　　另外，大家不妨花上一天的時間慢遊 Tioga Road，途中的 Siesta Lake、Olmsted Point、Tanaya Lake、Tuolumne Meadows 都很值得花上一點時間好好享受唷！

尋見富士

旅行對我來說不只是吃喝玩樂的享受，我總是期待能再多一點跟
自己的對話甚至多一些刺激，沿途也許不那麼順遂，但那都是淬
鍊生命態度的過程。

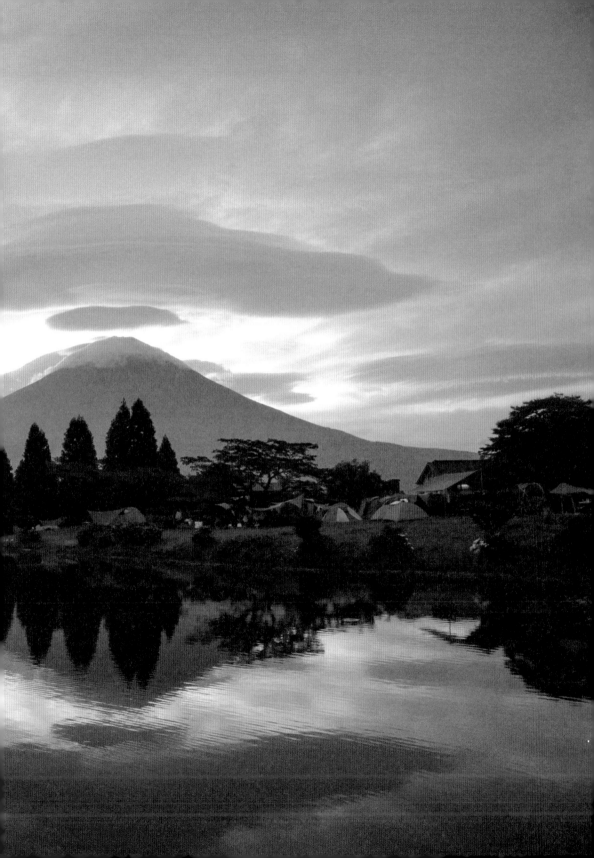

前進富士山五湖尋夢

其實會選擇在富士山腳下露營，全因與老公偶然間的一段
對話，他問我：「今年去東京好嗎？」我馬上一口答應，
於是，就成行了……。

很多人非常疑惑，為什麼要去日本露營？東京吃吃喝喝逛街不是很享受嗎？
其實旅行對我來說本就不單單只是吃喝玩樂的享受，還有一些小小的想望；期待
能再多一點跟自己的對話，貪婪地想要多一點不同的刺激，也許一路上不那麼順
遂，但那都是淬鍊生命態度的過程。

於是在 Jerry 問我：「今年去東京好嗎？」我當然一口答應了，畢竟對我來
說只要有得玩，一家人在一起去哪都好。於是我開始默默地規劃著該怎麼把帳篷
搭在富士山腳下五湖湖畔，幻想著早上四點把帳篷門拉開，就看到富士山的震撼
與感動，打算哪裡都不去，就讓孩子在湖畔玩水，我可以懶懶地躺在野餐墊上腦
袋放空，什麼都不想……。

所以當確定出國地點後，第一步就是尋找一起床拉開帳棚就能看到富士山的
營地，幸好花花身邊各個是擁有十八般武藝的好朋友，聽到我的需求立刻送上日

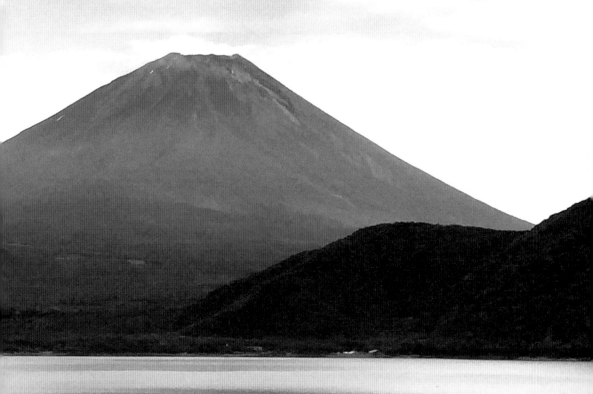

本營地查詢網站，有了這個網站後，只要選取縣市就可以看到許多營地的資訊。但花花還有另一個好朋友，那就是 Google Map，我放大五湖區的地圖就可以看到湖畔有多少營地，由於五湖是在富士山北邊，因此若是希望打開帳篷就可以看到富士山，那就得尋找湖北邊的營地。

最後花花選擇了兩個營地，一個是位在富士山西邊的田貫湖，另一個是一千元日幣上富士山景拍攝地本栖湖畔的浩庵營地。

我請住日本的阿姨打電話詢問，得知兩個營地都無法預約，但應該都有充足空間可以搭帳，無法預約讓人有一點不安，但我覺得日本人說的話是值得信任的，也就放心。

或直接上日本營地查詢網站 (www.rurubu.com/season/spring/bbq/list.aspx?KenCD=11) 查詢也可以。

租車

　　花花曾經在沖繩跟北海道自駕旅遊，因此對右駕並不特別擔心，我們通常會到 TOCOO 訂車，這個平台有許多租車公司，可以一次比較所有車種規格跟價格，非常方便（TOCOO 網站 http://www2.tocoo.jp/cn）。

申辦駕照日文譯本

　　出發前記得到監理所申辦駕照的日文譯本，只要帶著身分證和駕照正本，本人到監理所就可以申辦。

WIFI 行動上網

　　出門在外難免會有些臨時狀況，因此保持聯繫的暢通是很重要的一件事。我超推薦超能量的 WIFI 分享機，由於這次不只是在東京市區，還會到富士山五湖

露營裝備及行李準備
設備的準備應該是海外露營難度最高的一件事，以下是花花準備的露營裝備。

裝備 1

帳篷、睡墊
最順手好搭的帳篷以及體積小的登山睡墊，絕對是好好休息的必要裝備，花花這次帶的是一房一廳帳，但看到一旁外國人在樹下搭睡帳，把天幕搭在湖邊賞景感覺很不錯，下回帶上 Kelty 四人帳和諾亞天幕或許也是個好選擇。

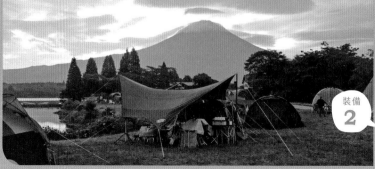

裝備 2

輕便桌椅
大推 kelty 輕量桌椅，舒適、方便收納且不占空間，正是海外露營的首選！

山區，考量到 Jerry 公司會有臨時狀況要處理，一定要讓通訊保持順暢，因此我們租了在市區訊號較佳的 SOFTBANK 藍鑽機以及在郊區訊號較通暢的 AU HWX 金鑽機，實際測試發現 AU HWX 金鑽機在市區尤其是地鐵上的確比較會有訊號斷斷續續的狀況，但在山區兩台機器的收訊狀況都很不錯。但後來考量 AU HWX 金鑽機的蓄電力很好，我跟 Jerry 兩人的使用量約是兩天充電一次就行，SOFTBANK 藍鑽機則是約六小時就會沒電，在充電不方便的營地，AU HWX 金鑽機讓我們方便很多。

　　所以我推薦，如果只是到富士山遊玩，或是到了有供電的營地，可以選擇 SOFTBANK 藍鑽機來做使用，若是跟我們一樣都到沒有供電的營地，還是 AU HWX 金鑽機會比較方便唷（超能量旅遊服務網站 http://www.hipowerd.com/outbound/）！

卡式爐、餐具組、鍋具

裝備 **3**

迷你型的卡式爐以及特福的不沾鍋組，可以炒可以煮湯，把手可以拆卸收納，非常方便。收納簡潔的 Snow Peak 雪峰杯碗以及 Uniflame 叉匙筷組也是不能少的工具唷。

Monbento 便當盒

裝備 **4**

PBT 材質的輕巧耐熱便當盒不只是便當盒，花花通常拿來裝盛食物直接食用，花花喜歡早上捏一些飯糰或是切一點水果，放在 100% 密封的便當盒內帶在隨身包裡，美景當前時可以將便當盒拿出來野餐，方便又健康呢。

花寶最難忘的露營回憶

除了見到變化多端的富士山，很幸運地我們看到了赤富士，
這真是此行最大的收穫啊！

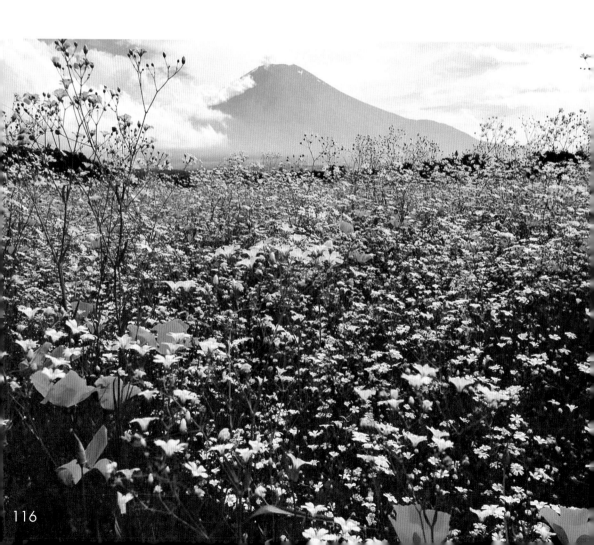

　　我們在兩個營地紮營，一個是田貫湖的營地，另一個在本栖湖的湖畔，露營的時候可以看到很近的富士山讓我覺得很興奮，這次我們除了見到變化多端的富士山，還很幸運地看到了赤富士，當下我們非常興奮，因為真的非常的美麗。我還跟媽媽要求每個湖都要給我一點時間，讓我畫下每個湖的富士山景色。

　　我覺得在日本和在台灣露營有四個很不一樣的地方，首先是日本營地都沒有網路，只能用網路分享機。再來是日本營地很自然，我玩的時候都沒有看到被砍的樹，帳篷搭在一片樹林裡好舒服。

　　此外，日本營地洗熱水都得付錢（我們有去兩個營地，一個洗澡是五分鐘二百日幣；另一個是五分鐘五百日幣）。最後是日本營地沒有像台灣營地有很發達方便的設備，雖然不方便但是非常美，可以好好享受大自然。

　　最後，想要提醒大家千千萬萬要小心，日本有一種非常可怕的蚊子，被牠叮到後會流血，而且隔兩天還會腫起來非常的癢，大家千千萬萬要小心唷！

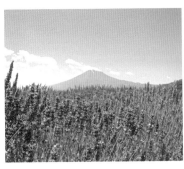

打開帳幕，富士美景盡收眼底

其實不論怎麼怎麼看，富士山的美是欣賞不完的，這次我
們選擇了兩個營地（田貫湖營地、浩庵營地）來尋幽探勝，
一行人可說是興奮到不行哪！

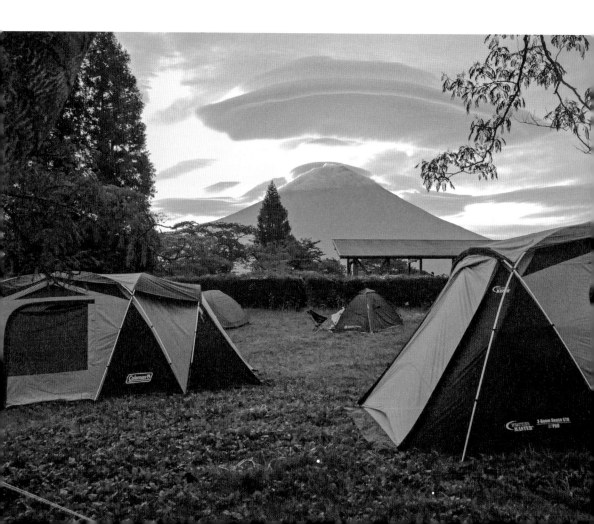

　　來到富士山露營，最期待的除了可以親眼見到的富士山美景，還有就是期待能拍下一張自己的帳篷在富士山前的身影，不過富士山的營地很多，卻不是每個營地都可以讓你打開帳幕就能看到富士山，也不是每個營地都可以讓你留下辛苦扛去的帳篷與富士山的合照。

　　來到田貫湖之前，推薦大家可以到「長崎屋洋果子店」購買與田貫湖發音相同的「鯉蛋糕」到湖邊享用唷！

田貫湖營地，絕佳的賞山好據點

　　田貫湖是富士山旁的人工湖泊，湖畔風景秀麗，除了可以露營、騎單車、垂釣、和鳥類跟螢火蟲的觀察點，除了自然的活動之外還有田貫湖自然塾可以提供免費的親子活動，最重要的是田貫湖是一個絕佳的賞山好據點，在湖畔紮營就能看到美麗的富士山景，天氣好的時候還能看到富士山在田貫湖中的美麗倒影，也就是日本人傳說見到就會有好運氣的逆富士。

　　我們到了田貫湖差不多是下午三點，當天是周末假期，很多人紮營完畢早已開始飲酒聊天，我先請教旁邊的日本露友富士山的方向，就挑了個位子紮營。當天的天氣不錯，但富士山的方向就是一片霧濛濛甚麼都沒有，實在很難想像富士山景就在眼前的感動。晚餐簡單炒了個日式炒麵，

長崎屋洋果子店
電話：0544-27-4832
地址：富士宮市萬野原新田3324-10／營業時間：08：30～20：00

田貫湖營地
電話：0544-27-5240
地址：靜岡縣富士宮市佐折634-1　收費：帳棚2,500日圓／泊；天幕1,000日圓／泊　大人、小孩200日圓／日　沖澡200日圓／5分鐘；手機充電免費（在服務中心營業時間拿到服務中心給管理員，告訴他要充幾小時即可。）

用豬肉爆香後加入高麗菜，灑點水炒軟，再把超市的炒麵放進鍋中加熱炒開，最後撒上炒麵醬攪拌均勻就完成了。當天晚上沒有星星，我們無奈的在隔壁的日本年輕人歡樂的聚會聲中入睡，隔天早上四點半，我在沒有鬧鐘的情況下醒來，打開帳棚想看看傳說中清晨的富士山，一打開帳篷美麗的富士山就這樣清楚的在我的眼前，這麼的近這麼的清晰，我拿著相機不斷地拍，深怕錯過這一次就再也見不到他，湖畔美麗的逆富士倒影清晰地在我的眼前，拍完照之後搬了張椅子坐在山前，煮了一鍋白飯捏成飯糰，一直等到近八點富士山又害羞地躲在山後。前一晚還覺得這個營地很不錯，本想要多留一天，但實在無法忍受營地裡猖獗的可怕蚊子。

　　總之請容花花再叮嚀大家一下，田貫湖的蚊子非常非常的多，而且是一種叮了之後會留下小傷口不斷滲血的蚊子，因此防蚊一定要做確實，就這次的經驗我們的防蚊液似乎都起不了太好的效果，日本阿姨要我們在日本超市採購這一兩年很熱賣的防蚊掛片，由於已經離開田貫湖所以沒有試用，但我們在浩庵營地測試的效果很好，我想在台灣露營應該也很好用，很推薦大家多買幾個回來。

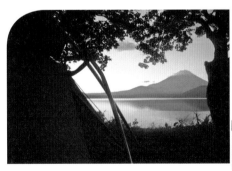

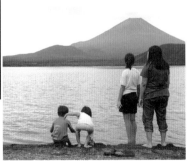

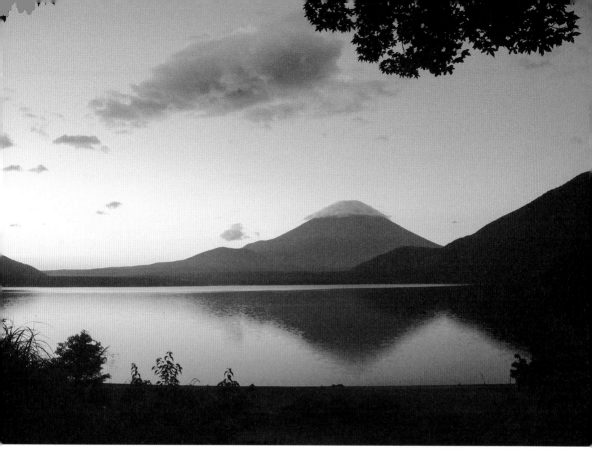

再者，田貫湖自然塾有很多的活動，建議大家可以安排一個下午帶著小孩在這裡玩。田貫湖繞湖一周約 4KM，熱愛慢跑的朋友千萬別忘了帶好你的跑鞋，在美麗的清晨來一場舒服的晨跑。最後是，田貫湖營地不提供電，因此也沒辦法使用吹風機，愛美的露友們，可得事先想好替代方案唷！

浩庵營地，正對富士山美景

有了田貫湖的經驗之後，為了搶到美景第一排的位子，我們趁著太陽還沒起來就收拾好所有的東西，前往本栖湖浩庵營地，在管理中心繳了費用還順道請教浩庵管理員營地最佳的觀山位置。浩庵的營地分為兩部分，森林區以及湖畔區，我們考輛由於白天很熱再加上湖畔區地勢較為傾斜，因此搭在地勢較高可以居高臨下俯視整個本栖湖以及富士山的森林區周邊，紮營完成後到處晃晃拍照，才了解到浩庵員工之所以推薦森林周邊的緣故，除了鄰近洗手台、浴廁，居高臨下還

浩庵營地

電話：0556-38-0117
地址：山梨南巨摩郡身延町中ノ倉 2926
收費：帳棚 2,000 日圓／泊；天幕 1,000 日圓／泊；停車費 1,000 日圓／泊；自行車 300 日圓／泊　大人 600 日圓／日；小孩 300 日圓／日　沖澡 500 日圓／5 分鐘；垃圾 100 日圓／袋

可以欣賞到完美的逆富士，我們的帳篷大門就正對著富士山景，無論是煮飯、閒
聊、發呆都有著富士山的陪伴。

　　這個下午，我們沒去別的地方，就這樣悠閒地坐在營地裡，孩子們玩著自己
帶來的玩具，看著富士山每分鐘變換著不同的姿態，富士山頂的雲不斷的流動著，
雲開時陽光灑下來，整個富士山呈現美麗的抹茶綠，雲層稍厚遮著陽光時，富士山
是沉穩而美麗的墨綠色，搭著多變的雲，有時就像一朵蘑菇照在山頭，就像是在偽
裝冬日的白色積雪，有時澎湃的展現著美麗的姿態，和富士山組合成一幅巧奪天工

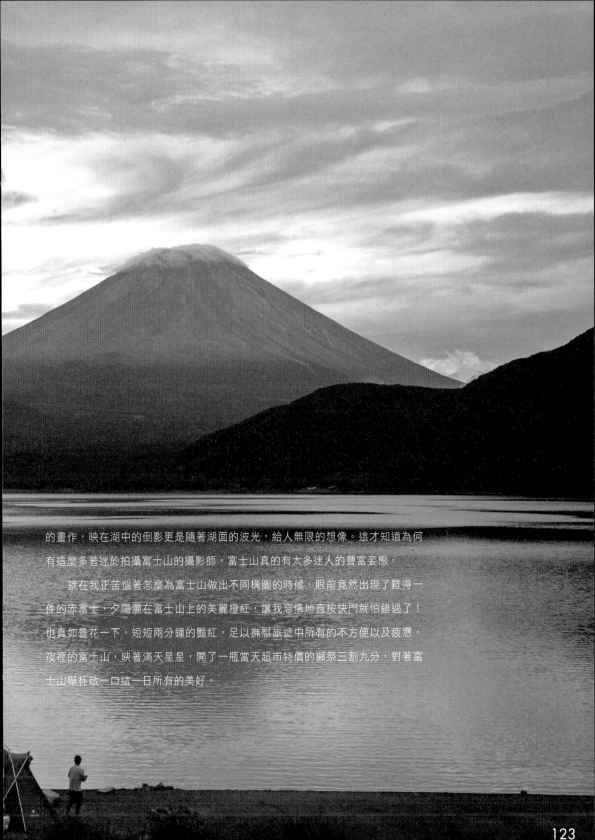

的畫作，映在湖中的倒影更是隨著湖面的波光，給人無限的想像。這才知道為何
有這麼多著迷於拍攝富士山的攝影師，富士山真的有太多迷人的豐富姿態。

　　就在我正苦惱著怎麼為富士山做出不同構圖的時候，眼前竟然出現了難得一
件的赤富士，夕陽灑在富士山上的美麗橙紅，讓我忘情地直按快門就怕錯過了！
也真如曇花一下，短短兩分鐘的艷紅，足以撫慰旅途中所有的不方便以及疲憊。
夜裡的富士山，映著滿天星星，開了一瓶當天超市特價的獺祭三割九分，對著富
士山舉杯敬一口這一日所有的美好。

日本露營餐食，如何解決？

　　建議大家攜帶小型的卡式爐和一個稍大有厚度可以密閉蓋上的不沾鍋。日本超市其實什麼都有，而且非常方便，在這裡可以推薦大家幾個方便的好食提案。

（1）**冷凍炒飯**：各大品牌都有出各種口味的冷凍炒飯，打開直接倒入不沾鍋炒熱就是方便又好吃的晚餐，這些天我們嘗試了五目炒飯還有韓式拌飯口味，米粒Q彈，裡面的配料也很豐富，大人小孩都很喜歡。

（2）**味噌湯**：採購一罐味噌、海帶芽、柴魚，將水煮滾加入海帶芽，把味噌調入後灑上一大把柴魚，冷冷的夜裡睡前喝上一碗暖暖的湯，是很舒服的享受唷！

（3）**各式釜飯**：日本超市裡有販售各種口味的釜飯調味包，將米洗好以照包裝紙是將調味料以及材料倒進去，大火煮滾後蓋鍋蓋轉小火煮 20 分鐘，關火悶 30 分，可以捏成飯糰帶出門，懶的捏飯糰也可以直接盛來吃，是主婦方便的好幫手。

（4）**日式炒麵**：超市裡有販售附上調味粉的炒麵組合，通常我會多買半顆高麗菜以及一盒肉，先把肉炒香加入高麗菜炒軟，最後把麵條加進去炒熱，倒入調味料就是超好吃的日式炒麵。

花花路過的露營場

本栖湖 いこいの森 キャンプ場／地址：山梨県南巨摩郡身延町釜額川尻 2035 ／電話：0556-38-0559 ／ www.motosuko.jp ／

朝霧ジャンボリーオートキャンプ場／地址：静岡県富士宮市猪之頭 1162-3 ／電話：0544-52-2066 ／ www.asagiri.net ／ camp

每一刻都是驚喜……

一直覺得到日本尋山，是件很浪漫的事。如今夢想成真，
吾願足矣……

Jerry 提起要去日本露營，我就一心想去賞富士山。日本人心中的聖山，美麗的世界文化遺產，左右對稱的圓錐形美麗身影，激發許多藝術家創作的泉源。我沒想登上高峰，只是想在山腳下尋見富士山的身影。

尋山之旅，只是想給自己一點從容的時間，靜靜地用相機記下他的身影，然後悄悄的在他身旁欣賞，花寶更是浪漫地說：「請多給我一點時間，讓我在五湖畔各留下一幅美麗的畫」。真的是尋見了富士山的身影後，才深刻體會了他的美，光是白雲的變化，就為著富士山增添了許多不同的姿態，我見到富士山的第一眼，就是山頭頂著一朵可愛的蘑菇雲，乍看之下以為是富士山的白頭，午後蘑菇雲漸漸散開，才見著了富士山火山口的面貌。

還有光線恰好時倒影在湖中的逆富士，湖面的漣漪讓逆富士若隱若現的身影更加神秘，恬靜的湖面清晰的倒影更是別有一番風味。還有陽光大好時的抹茶綠富士山、背光的墨富士、夕陽打上的紅富士，尋著富士山蹤影的過程中，時時刻刻都令人驚喜。

1.LAKE MOTOSU 本栖湖
陽光照著本栖湖的琉璃色湖水，本栖湖就像是一幅靜謐的水墨畫，充滿想像空間的留白以及無限的想像。

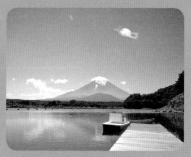

2.LAKE SHOJI 精進湖
最富盛名的子抱富士就在精進湖，小巧的精進湖給人沒有距離的親切感，平靜的湖面上有著幾艘垂釣中的小船，映著美麗的倒影下釣魚，不知迷戀的是山還是魚？

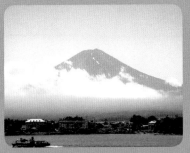

4.LAKE KAWAGUCHI 河口湖

停滿天鵝船的喧囂河口湖，讓我有點無法招架，只是匆匆一撇尋見了就離開。直到道別的那一天，途經河口湖想碰碰運氣，富士山是否願意出來道別，在湖的另一岸，看著湖面上平靜搖櫓的擺渡人，原來喧囂的不是河口湖而是我的心。

3.LAKE SAIKO 西湖

只因西湖旁青木原樹海的傳說；我一直沒真心想往西湖去，但離開前還是繞到西湖旁對著神隱富士按下了快門，旅途中的遺憾也許會成為下一次尋山之旅的動力。

2.Lake Shoji 4.Lake Kawaguchi

3.Lake Saiko

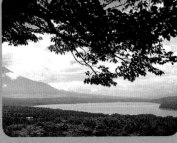

5.Lake yamanaka

1.
Lake
Motosu

青木原森林
Aokigahara Forest

5.LAKE YAMANAKA 山中湖

湖畔饒富風情的飯店就在每一個轉山的片刻瞧見，我們沒在山中湖多加留步，直上富士八景的山中湖展望台，遠眺雲海上的富士山以及山中湖的全景，展望台停著好幾輛露營車，行家們架好設備在一旁簡單準備午餐，等待心中最美的景色，不知他們是否尋見心中的富士女神。

富士山
Mt.Fuji

河口湖車站小記

精緻的河口湖車站背後矗立富士山的景色，也是旅人們喜愛的畫面，不過愛吃的我並沒有逗留車站，而是到了車站旁老奶奶的炸物小店，享用著當地小學生下課最愛的街邊美食，堅持現點現炸的可樂餅、炸竹筴魚、以及炸豬排，好吃到讓人一拿到手邊熱呼呼的就忍不住咬上一口，小店旁開滿繡球花的小公園，是老奶奶留給我們的超美味可樂餅回憶。

小菜之店

電話：0555-72-0865
地址：南都留郡富士河口湖町船津4120-1／營業時間：10：00～14：00；16：00～19：00

Roland

孩子。多久沒有在。綠地奔跑。山間吼叫

野餐 。 露營 。 提著走
共織 。 夏日 。 親子時光

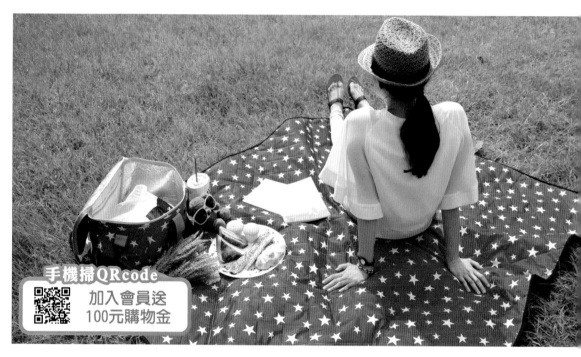

手機掃QRcode
加入會員送
100元購物金

收納型野餐墊/海灘墊

好收好開，poly材質耐磨耐髒，好清潔
野餐露營.海邊或是作為兒童遊戲墊都很美輪美奐超吸睛
防潑水設計讓清潔更有效率！

MIT微笑標章 　　 歐盟認證 　　 大包承重150kg 　　 內外防潑水 　　 不含螢光劑 　　 耐操布料

www.roland-bag.com.tw

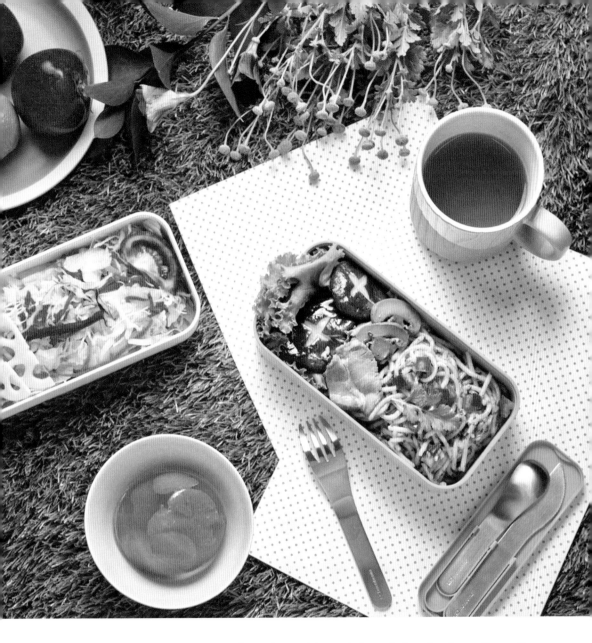

nest 與你的美好時光！

色彩繽紛的午餐盒為孩子揭開野趣的序曲，青草芬芳！吹一口風灑一點鹽，
媽媽的野炊手藝在小旅行中昇華成魔法，滋養著寶貝童年的回憶！

—— 巢‧家居　和您一起愛上露營野餐 ——

據點資訊：誠品生活松菸店 2F / 新光三越信義A9館4F / 新光二越信義A4館 D1F / 新光二越台中店7F / 新竹SOGO百貨店6F / nest : ro 婦幼新南店 GF

nest 巢‧家居　www.nestcollection.tw [f] nest

愛生活 011

花式 露營：與你一起共度的美好時光

作　　者	—	曾心怡（花花）、花寶
攝　　影	—	石吉弘、曾心怡
圖片提供	—	Angela Lin、Butter Wu、O&CO、Snow Peak、The North Face、法蘭絲酒坊
視覺設計	—	李思瑤
主　　編	—	林憶純
行銷企劃	—	許文薰

董 事 長 總 經 理	—	趙政岷

第五編輯 部 總 監	—	梁芳春

出 版 者	—	時報文化出版企業股份有限公司
		10803 台北市和平西路三段 240 號 7 樓
		發行專線—（02）2306-6842
		讀者服務專線— 0800-231-705、（02）2304-7103
		讀者服務傳真—（02）2304-6858
		郵撥— 19344724 時報文化出版公司
		信箱—台北郵政 79 ～ 99 信箱

時　　報 悅 讀 網	—	www.readingtimes.com.tw
電子郵箱	—	history@readingtimes.com.tw
法律顧問	—	理律法律事務所 陳長文律師、李念祖律師
印　　刷	—	詠豐印刷股份有限公司
初版一刷	—	2016 年 8 月 19 日
定　　價	—	新台幣 300 元

贊助廠商	—	

花式露營：與你一起共度的美好時光／曾心怡、花寶作
初版 .-- 臺北市：時報文化，2016.08
136 面；17*23 公分
ISBN 978-957-13-6660-9(平裝)

1. 露營 2. 烹飪
992.78　　　　　　　　　　105009171